KB013608

빛깔있는 책들 401-10

근대 수묵 채색화 감상법

글, 사진/최 열

대원사

최 열 ————————————
미술평론가. 조선대학교 미술
대학을 졸업했고 민족미술협의
회 간사를 거쳐 지금은 한국근
대미술사학회 간사로 활동하고
있다. 지은 책으로 『한국현대
미술사』, 『민족미술의 이론과
실천』, 『힘의 미학, 김복진』,
『한국 만화의 역사』가 있으며
엮은 책으로 『김복진 전집』이
있다.

근대 수묵 채색화 감상법

근대 수묵 채색화 감상법

그리운 아름다움

 나는 늘 아름다움이 그립다. 찾지 못했으니 그리운 것일 게다. 어린 날 내가 갖고 싶었던 무엇이 있었다. 하지만 끝내 그 무엇을 갖지 못했고 불쑥 자라 버리고 말았다. 지금도 나는 그 무엇이 갖고 싶다. 돌이켜보면 그건 어떤 물건이기도 했지만 사실은 모습 없는 꿈이었다.

 꿈꾸던 어린 시절 꿈을 갖고 싶어 먼 길을 걷기도 했고 산골 냇가에 앉아 흐르는 물소리를 마냥 듣기도 했다. 아! 시골길 가로수는 아득한 내 어린 시절 꿈을 머금은 한 폭의 풍경화였다.

 그림은 한 편의 추억이요, 꿈이다. 그림은 내 가슴속 가득한 욕망이다. 어떤 그림은 휘두름이 천둥 같고 그 빛남이 번개 같다. 그래, 보기만 해도 놀랍고 두렵지만 내 속에 가득 찬 추억과 꿈 그리고 욕망 따위를 떠올린다. 금세 그것은 내 속으로 빨려 들어 아연 살아 꿈틀대며 나를 들뜨게 한다.

 참으로 멋진 사람을 보았을 때 벗하고 싶은 마음이 생긴 적이 있을 게다. 나는 그 사람과 마주앉아 이야기하고 싶다. 나는 그를 어루만지고 껴안고 싶다. 나는 그것을 즐겨 누리고 싶다. 사랑은 그런 것이고 아름다움은 그렇게 온다.

 아름다움을 그리워하는 사람들이 있다. 사랑의 아픔을 견디지 못하는

계산포무도(부분) 전기. 종이에 수묵, 24.5×41.5센티미터. 수묵화는 달리 색을 쓰지 않고 먹으로만 그린다. 이 먹을 물에 풀어 붓으로 그린 그림을 수묵화라 한다. 국립중앙박물관 소장.

예술가들이 세상에 뿌려 놓은 빛발을 그리워하는 사람들이 있다. 그들의 이름은 애호가요, 수장가들이다. 둘의 이름을 섞으면 감상가일 터이다. 하지만 그렇지 못한, 아름답지 못한 이들이 있으니 그들은 예술 작품을 소유하려는 이들이다.

예술 작품이 물건이라면 소유할 수 있을 것이다. 하지만 예술 작품이란 마치 사랑하는 사람과도 같아서 사랑할 때만 함께 있을 뿐이다. 내가 그것을 가졌다고 생각하는 순간 멀리 가 버린다. 예술 작품의 겉모습은 물건이지만 물건 속엔 숨쉬는 무엇이 있다. 생명일 수도 있고 영혼일 수도 있다. 누가 그것을 가질 수 있을 것인가. 가질 수 있다고 생각하는 것은 꿈일 뿐이다. 생명과 영혼은 함께 나누고 누릴 뿐이다. 예술 작품은 언제나 그리움의 대상일 뿐이다.

참으로 그림을 즐기고 누리려는 사람이라면 아름다움을 그리워해야 한다. 아름다움이란 그것을 그리워하고 가까이하려는 사람에게 느껴지는 것이다.

수묵 채색화 입문

조선의 그림

대개 그림이란 선과 색, 면으로 이루어진다. 그러나 수묵화 (水墨畵)는 그런 상식과 달리 색을 쓰지 않는다. 먹으로만 그리는 탓이다. 이 먹을 물에 풀어 붓으로 그리는 것을 수묵화라 한다. 또 거기엔 벼루라는 게 있다.

재료만 보면 남달리 복잡할 것도 없는 그림이 수묵화다. 그런데 보면 볼수록, 알면 알수록 복잡하다. 물을 많이 타 홍건한 먹이 있는가 하면 농도가 짙어 끈끈한 먹도 있다. 붓도 여러 가지고 붓 놀리는 법도 많다. 산이나 계곡, 돌과 나무를 그럴듯하게 그리고 싶은데 재료가 지나칠 정도로 간단해서 꾀를 냈던 것이겠다.

채색화(彩色畵)란 사실 적절한 말이 아니다. 그게 바로 그림이기 때문에 채색화란 낱말을 굳이 써야 할 이유가 없는 탓이다. 하지만 우리나라를 비롯해 중국과 일본을 포함한 동북 아시아에서 왕공 사대부를 비롯한 지식인들이 수묵화 양식을 오랜 세월 감싸고 돌았다. 따라서 수묵화 양식은 미술 종류 체계에서 매우 높은 지위를 차지했다. 도리 없이 수묵화 양식 아닌 다른 것을 채색화라 부를 수밖에 없었다.

도원문진(부분) 안중식. 비단에 채색, 128×44.7센티미터, 1913년. 수묵화 양식 아닌 것을 채색화라 하는데 고분 벽화부터 불교 회화, 궁중의 기록화들, 초상화, 장식화, 무속 회화와 민화에이르기까지 그 폭이 대단히 넓다. 국립중앙박물관 소장.

 채색화란 고구려나 백제, 신라시대의 고분 벽화부터 화려하기 그지없는 불교 회화, 궁중에서 필요로 했던 기록화를 비롯한 현란한 그림들, 꼼꼼히 그려 놀라운 초상화, 눈부신 장식화, 재미 넘치는 무속 회화와 민간인들이 사용했던 민화에 이르기까지 그 폭이 대단히 넓다. 그뿐 아니라 수묵 바탕에 엷은 색을 칠해 멋진 효과를 낸 그림도 대단히 많다. 이것을 흔히 수묵 담채화(水墨淡彩畵)라 일컫는다.

석매 김수철. 종이에 수묵 담채, 51.8×28센티미터. 수묵 바탕에 엷은 색을 칠해 멋진 효과를 낸 그림도 대단히 많다. 이것을 흔히 수묵 담채화라 일컫는다. 개인 소장.

　옛날부터 수묵화와 채색화라고 나누어 부르진 않았다. 뒷날 새로 만든 낱말로 대개 남종 문인화(南宗文人畵)와 북종 화원화(北宗畵員畵)라고 하였다. 흔히 남종화와 문인화가 엇비슷하므로 한꺼번에 섞어 남종 문인화

라 부르고, 북종화와 화원화가 엇비슷하니까 한꺼번에 북종 화원화라 부른다. 아무튼 남종화와 문인화 쪽은 수묵 중심이고 북종화와 화원화 쪽은 채색 중심으로 알려져 있으니 거기에 따르기로 하자.

수묵화와 채색화를 한꺼번에 아우르는 낱말은 없다. 대개 그 모두를 도화(圖畵)라 했고 글씨와 묶어 서화(書畵)라 불렀다. 그러다가 조선시대 이후 일본 사람들이 우리나라에 쳐들어온 뒤 동양화란 말이 생겼다. 일본인들은 자기네 그림을 일본화라 불렀으므로 조선의 그림은 조선화라 불러 마땅한 데도 우리의 그림을 동양화라 불렀다. 일제 강점하의 조선미술전람회에 일본인과 조선인이 모두 작품을 냈기 때문에 도저히 조선화부라고 이름지을 수 없었고 또 일본화부라고 하기도 어려웠던 모양이다. 아무튼 화려한 언론 지면을 타고 동양화란 낱말은 서양화란 낱말과 더불어 대중들 사이에 완전히 자리를 잡을 수 있었다.

일본인이 조선화를 동양화라고 부르는 것이야 식민지를 우습게 보려는 데서 나온 것이니 자연스런 일이다. 하지만 우리나라 사람들도 별다른 생각 없이 동양화라 불렀으니 부끄러운 일이다.

한국화란 낱말도 남북 분단을 생각하면 제대로 부르는 이름이 아니다. 북은 제나름대로 조선화라 부르고 있으니 한국화란 이름도 남쪽만의 이름에 지나지 않는 것이다.

도구와 기법의 깊은 맛

19세기의 뛰어난 화가이자 미술사가였던 조희룡(趙熙龍, 1789~1866년)은 『석우망년록(石友忘年錄)』을 썼다. 조희룡의 자서전이자 예술론을 가득 담고 있는 이 글을 보면 조희룡이 벼루와 먹, 붓에 대해 얼마나 깊이 생각했던 사람인가를 알 수 있다.

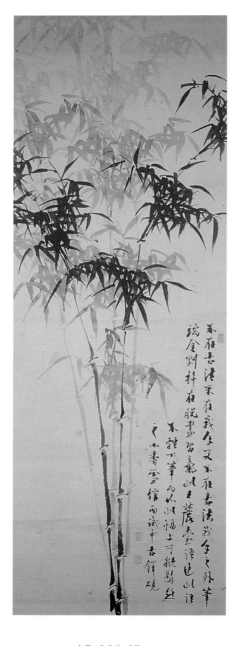

물건에 닿으면 어두워지고 사람에 닿으면 슬기를 밝혀 주는
것이 먹이다. 먹이야말로 맑고 깨끗한 기운이 오랜 옛날을
뚫고 천지 만물을 드러내는 것이다. 왼쪽은 조희룡의「묵죽」
(부분, 종이에 수묵, 128.2×44.7센티미터, 국립중앙박물관 소
장), 위는 유숙의「무후대불」(부분, 비단에 수묵 담채, 115.4×
47센티미터, 국립중앙박물관 소장)이다.

조희룡은 붓에 대해서 "사람마다 좋아하는 붓이 따로 있으니 이를테면 중국의 소동파(蘇東坡)가 장무 필(張武筆)을 좋아했지만 그 붓이 모든 사람의 손에 맞는 것은 아니다"라고 하였다. 붓이란 쓰는 사람마다 달라 한결같은 것이 아니라고 보았던 것이다.

붓은 새깃, 염소와 쥐의 수염 따위 여러 가지 재료로 만들지만 그 가운데 빳빳한 족제비 꼬리털에 부드러운 양털을 곁들여 만든 황모 필(黃毛筆)을 가장 좋은 것으로 친다. 좋은 붓은 붓끝이 뾰쪽하고 털이 가지런하며 둥글게 모여 튼튼하다. 붓대는 남원과 전주의 흰대나무가 잘 알려져 있다. 먹에는 소나무에 흐르는 송진이나 오동나무 열매로 만든 기름 따위를 태울 때 생기는 그을음을 아교와 섞어 단단히 만드는 유연묵(油煙墨)이 있다. 벼루는 먹을 가는 바닥인데 남포의 쑥돌벼루가 널리 알려져 값을 많이 쳐준다.

또 채색 물감이 있다. 이것은 옅은 담채(淡彩)와 짙은 진채(眞彩)로 기법에 따라 나누는데 이 둘을 뒤섞어 그리는 경우도 있다. 담채는 주로 먹그림에 얹혀 쓰는 설채법(設彩法)이라고 보면 맞다.

대개 붓이나 먹, 벼루, 물감 따위에 대해 단순히 그림을 그리는 도구쯤으로 여기고 있는데 그런 사람들은 오랜 전통을 지닌 수묵 채색화를 제대로 감상하기 어렵다. 다시 말해 그 도구들에는 여러 기법들이 어울려 있어 단순한 도구로만 보기 힘들다는 뜻이다. 조희룡은 '벼루란 단지 붓을 적시는 것이 아니라 먹을 가는 것'이라고 했다. 먹갈기를 옥(玉)처럼 익힌다면 가히 그것으로 성(性)을 기를 수 있으며 갈아도 닳지 않으니 가히 생(生)을 기를 만하다는 것이다. 그러니까 벼루를 삶을 수양하는 도구로 보았던 것이다. 또한 먹이 그을음임을 되살려 주면서 물건에 닿으면 어두워지고 사람에 닿으면 슬기를 밝혀 주는 것이라고 했다. 조희룡은 먹이야말로 맑고 깨끗한 기운이 오랜 옛날을 뚫고 천지 만물을 드러내는 것이라고 말했다.

여기서 알맹이는 붓과 먹, 벼루 그리고 물감을 놀리는 사람의 뜻과 성격이다. 도구에 스며든 정신의 깊은 맛을 쉽사리 헤아리긴 어려우나 되풀이

해서 보기를 거듭하면 어느덧 느낌이 생기고 다음에 이야기할 기운생동
(氣韻生動)의 경지를 깨우칠 수 있다.

조희룡의 다음과 같은 말은 기운생동한 맛을 느끼기에 넉넉하다. 조희
룡이 돌을 그리면서 남긴 말인데 자유로움과 어울림 그리고 기격(奇格)과
영활(靈活)함 따위의 뜻을 잘 새겨보라.

농묵과 담묵으로 마음껏 종이 위에 그려 큰 점, 작은 점이 테두리 밖에
풍겨 나가 농점(濃點)과 담점(淡點)이 서로 어울려 준법을 쓰지 않고도
기격을 이루니 이 법은 내가 처음 시작한 것이다. 그러나 먹을 쓰는 데
영활해야 하니 그렇지 않다면 한 점의 먹일 뿐이다. (『해외난묵(海外蘭
墨)』)

감상의 원리

중국 사람 사혁(謝赫, 500~535년 무렵 활동)은 작품 비평의 잣대를 6법
으로 요약했는데 지금도 여전히 중요한 기준이다. 중국 회화사학자 온조
동(溫肇桐)은 6법의 뜻을 다음처럼 풀어 보이고 있다.

첫째, 기운생동은 창작에서 주제가 또렷하고 형상이 살아 움직이며
표현이 진실한 것을 뜻한다. 둘째, 골법용필(骨法用筆)이란 골법으로 붓
을 쓴다는 뜻인데 형상을 그리는 데 있어 필치와 선을 이르는 말이다. 셋
째, 응물상형(應物象形)이란 사물에 따라 모습을 그린다는 뜻으로 제재
를 적합하게 고르며 대상을 관찰하고 그리는 데 엄격해야 한다는 말이
다. 넷째, 수류부채(隨類賦彩)란 사물의 종류에 따라 채색을 한다는 뜻으
로 근거 있고 필요한 채색을 하라는 뜻이다. 다섯째, 경영위치(經營位

置)란 화면의 위치를 경영한다는 뜻으로 제재를 취하고 버리는 것, 짜임새, 화면의 구상과 배치를 이르는 말이다. 여섯째, 전이모사(傳移模寫)란 옮겨서 베껴 그린다는 뜻으로 유산을 비판적으로 받아들이고 우수한 전통을 더욱 발전시켜 나감을 이르는 말이다.(강관식 옮김,『중국서화비평사』)

수묵 채색화를 감상함에 있어 6법의 뜻을 잘 새겨 둘 필요가 있다. 그 가운데 첫째가는 기운생동은 수묵 채색화에서 황금 잣대라 해도 지나침이 없을 것이다. 기운이란 풍기운도(風氣韻度)의 줄임말로 중국 위진남북조 시대 사대부들의 풍모를 일컫는 말이었다. 하지만 그 뜻이 점차 넓혀져 그림의 모든 형상이 살아 있는 듯 꿈틀대야 한다는 견해로 발전했던 것이다. 닮기만 해서는 안 되고 그 정신까지 담을 수 있는 그림을 말하는 데 기운생동이란 말보다 더 좋은 낱말은 없다.

대개 수묵 채색화가들은 사물을 앞에 둔 채 그리기보다는 일단 눈으로 보고 그 기억을 익힌 뒤 되살려 화폭에 옮긴다. 화가가 얼마나 깊이 있게 익히느냐에 따라 사물의 겉과 속을 제대로 그릴 수 있는데 바로 그 익히는 과정이야말로 전신(傳神)에 이르는 길목이다.

사물의 정신을 틀어쥐는 원리인 전신론은 수묵 채색화 표현에서 가장 으뜸가는 것이다. 전신이란 전신사조(傳神寫照)의 줄임말이다. 겉이 닮았을 뿐만 아니라 정신까지 담아 표현해야 한다는 뜻이다. 세월이 흐르면서 전신론은 비단 인물화에만 머무르지 않고 모든 분야의 그림에 적용되는 일반 원리로 자리를 잡았다.

근대에 이르러 현실의 변화와 생활 감정 및 미의식의 변화가 크게 일어났다. 따라서 그 미적 본질과 구조, 기능이 점차 바뀌어 나갔다. 이 무렵 철학 분야에서도 진리를 검증하는 기준이 '관찰, 실험, 경험을 거듭하는 것'이라고 주장하는 최한기(崔漢綺, 1803~1873년)가 탄생할 정도였다.

최한기는 기(氣)가 살아 움직이고 두루 돌며 변화하는 활동운화(活動運化)를 중요한 개념으로 썼다. 여기서 힘주어 말해 두고 싶은 것은 근대 작품을 볼 때 근대적 기운생동과 근대적 전신사조 그리고 활동운화를 따지고 헤아려 새기라는 것이다. 이를테면 근대 수묵 채색화에서 봉건 문인 특유의 문자향 서권기(文字香書卷氣)를 열심히 헤아리는 것은 새 것에서 낡은 것을 찾으려는 태도와 같다.

근대 그림에서는 근대 생활 감정과 미의식을 찾아야 바른 감상이 이루어질 것이다. 다시 말하자면 앞서 말한 모든 기법과 조형 원리를 바탕에 깔면서도 근대 사람의 기운과 정신을 어떻게 조형화했는지를 따져가며 느껴야 한다는 말이다.

묵란(부분) 이하응. 종이에 수묵, 92.3×27.5센티미터, 1881년. 제발은 그림에 쓴 글, 낙관은 인장으로 사대부를 비롯한 중인 출신 지식인들의 수묵 채색화는 모두 낙관과 제발을 갖추고서야 행세를 했으니 낙관과 제발이란 바로 지식인 문화의 소산이다. 개인 소장.

그 밖에 낙관(落款)과 제발(題跋)에 대한 상식을 갖추고 있어야 한다. 이것은 그림에 대한 정보를 담고 있는 것이다. 제발이나 낙관은 그림에 쓴 글과 인장을 말하는데 사대부를 비롯한 중인 출신 지식인들의 수묵 채색화는 모두 낙관과 제발을 갖추고서야 행세를 했으니 낙관과 제발

이란 바로 지식인 문화의 소산이다. 여기서 가장 중요한 것은 그것이 그림과 어울려 있는 조형 요소라는 사실이다. 따라서 읽기뿐만 아니라 보기의 대상, 다시 말해 감상의 대상인 것이다.

그런데 이게 다 한자(漢字)다. 한자는 풍부한 조형 구조를 갖추고 있으므로 나름의 형식미를 발휘하는 탓에 수묵 채색화의 형식미와 아주 잘 어울린다. 하지만 한글 세대들은 그 뜻을 새길 수 없으니 다만 붓놀림이 이루어낸 글씨의 형식미만 느낄 수밖에 없다. 우리 한글의 경우는 한자보다 형식미가 덜하다. 그러나 형식미가 부족한 것은 한글 생김새에 걸맞는 조형 실험을 꾀하지 않은 탓이 훨씬 크다 하겠다.

근대 수묵 채색화 감상의 초점

나는 조선 근대와 근대 미술의 기점을 19세기 중엽이라고 생각한다. 1850년이라든지 1876년 따위로 날짜를 못박는 것은 역사를 너무 단순화시키는 인상을 준다. 19세기 중엽은 중세 봉건적인 것들이 위기를 맞이했고 자본주의적인 것들이 발달해 나가고 있었다. 정치, 경제적으로도 그렇고 철학과 문화 또한 큰 변화를 맞이하고 있었다.

19세기 중엽 화단을 휩쓴 신감각파 화가들은 모두 1820에서 1830년대에 태어나 서울에서 활동한 세대들이다. 그들의 도전과 모색을 비롯한 여러 가지 변화를 들어 근대 미술의 기점으로 보는 것이다. 게다가 이 무렵엔 미술가들을 포함한 중인 예인들의 전기인 조희룡의『호산외사』를 비롯해 유재건의『이향견문록』과 화가의 자서전이랄 수 있는 조희룡의『석우망년록』, 허련의『소치실록』이 나왔다. 또한 당대를 주름잡던 중인 화가들이 벽오사(碧梧社)와 직하시사(稷下詩社) 그리고 육교시사(六橋詩社)를 조직해 활동하였다.

이 무렵 거장들은 일찍이 습득한 수묵 채색화를 시대의 요구에 알맞게 변화 발전시켜 나갔다. 신감각주의 경향을 밀고 나간 19세기 화가들이 경쾌한 도시 감각을 바탕에 깔고 자신의 분방한 개성을 표현하면서 내면의 갈등을 대담하게 드러냈던 것은 수묵 채색화의 기본 원리를 자신의 시대에 알맞게 혁신해 나간 결과이다.

이를테면 전신사조와 기운생동의 원리를 자기 시대에 맞게 발휘한 19세기의 조희룡과 김수철(金秀哲, 1820년 무렵~1888년 이후), 20세기의 채용신(蔡龍臣, 1850~1941년)은 내용과 형식 모두에서 계승과 혁신을 꾀한 대표적 작가들이다. 그들은 20세기까지 이어져 온 동북 아시아 국제 문화의 공통성을 그대로 이어받았을 뿐만 아니라 양식에서도 개성을 최고의 높이로 밀고 나간 혁신자들이다.

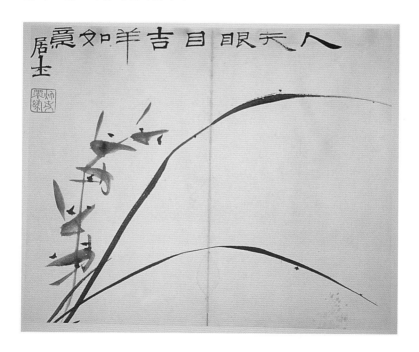

인천안목(옆면, 김정희. 종이에 수묵, 22.9×27센티미터, 간송미술관 소장)·**묵죽**(부분, 위, 조희룡. 종이에 수묵, 128.2×44.7센티미터, 국립중앙박물관 소장) 19세기를 휩쓴 새로이 자라난 중인 지식인들의 생활 감정과 미의식이야말로 19세기 후반 근대 미술 정신이며 이 대목이 근대 수묵 채색화 감상의 초점이다.

근대 조선의 수묵 채색화를 감상할 때 남다른 잣대를 마련할 필요는 없다. 앞서 요약한 여러 도구와 기법 및 창작 원리를 그대로 받아들이면서 근대 조선 사회의 특성과 그 시대 정신 및 미의식을 헤아리는 것이 바른 태도라 하겠다. 그 핵심에 주관적이고 심미주의적인 개성이 자리잡고 있다. 18세기의 사실주의를 비롯한 여러 경향과 달리 19세기 중엽 신감각파들은 조형 의지의 순수성에 따른 주관적 개성을 드세게 밀고 나갔다.

이미 국가 경영 및 경제, 문화를 담당하는 일선 주력이 진보적인 중인 계층으로 옮겨 가기 시작했고 보수적인 사대부는 현실 대응력을 날로 잃어 갔다. 김정희(金正喜, 1786~1856년)가 탄식했듯 19세기 전반기는 중인 '조희룡 같은 무리들'이 문자향 서권기 없이 설쳐대던 시대였다. 게다가 왕립 아카데미랄 수 있는 도화서조차 자유로움이 넘쳐 신윤복(申潤福, 1758년~?) 같은 화가가 방출당할 정도였던 것이다.

19세기를 휩쓴 중인 무리들, 다시 말해 새로이 자라난 지식인들의 생활 감정과 미의식이야말로 19세기 후반 근대 미술 정신이며 이 대목이 근대 수묵 채색화 감상의 초점이다. 여기서 19세기 최고의 철학자 최한기가 내놓은 '활동운화'라는 개념을 새겨 두어야 한다. 그것은 자기 시대의 역동성을 압축한 개념으로 '살아 움직인다'는 뜻인데 그 시대의 분위기를 적절하게 드러낸 말이다.

채색화는 오랫동안 궁중과 사원에서 굳건한 자리를 차지하고 있었지만 18세기 경제적 발달을 바탕 삼아 민간으로 퍼져 나갔다. 비로소 미술이 대중 문화의 모습을 갖추기 시작했으니 미술 문화 담당층의 확대가 이루어졌던 것이다. 민간 생활과 그 미의식을 반영하는 민간 채색화는 장식을 목표로 하는 한편, 생활 속의 신앙을 소재와 주제 방향으로 삼았다. 그러나 민간 장식화는 20세기 식민지 치하에서 소멸의 길을 걸었다. 그 같은 장식을 꾀할 여유가 없었을 뿐만 아니라 생활 속의 신앙 또한 점차 바뀌어 갔던 탓이다.

이처럼 바뀌어 가는 수묵 채색화를 감상하는 데 있어 전신사조와 기운 생동이란 황금 잣대는 여전히 힘있는 원리임에 틀림없다. 다만 무엇을 어떤 정신과 어떤 기운으로 그렸는지 올바르게 헤아릴 줄 아는 눈이 필요할 뿐이다.

또한 국제 문화의 공통성이 동북 아시아 테두리를 넘어 서구 유럽까지 널리 퍼져 있는 오늘날 상황을 무시하면서 오늘과 가장 가까운 근대 그림을 감상할 수는 없다. 홀로 자라는 나무는 없다. 수없이 많은 잔뿌리와 풍성한 잔가지, 숱한 잎새를 통해 지하수와 햇빛을 받아들인다. 다른 민족 문화의 영양분을 섭취하는 이 통로를 살펴보면 최근 200년 동안 중국과 일본을 비롯해 서양까지 미치지 않은 곳이 없을 정도다.

동북 아시아의 테두리를 벗어나 모든 인류의 미술 문화 가운데 하나로 자리잡은 수묵 채색화는 이제 미래 사회에 어떻게 적응하느냐에 운명이 달려 있다. 해방 뒤 현대 수묵 채색화는 여러 가지 혁신을 모색해 왔다. 그러한 혁신과 모색을 염두에 두고서 근대 수묵 채색화 감상에 나서는 것은 보다 나은 감상을 위해 매우 좋은 태도이다. 법고창신(法古創新)이 어떻게 이루어졌는지 헤아릴 수 있으니 말이다.

감상의 지름길

그림 감상의 첫째는 무엇보다도 많이 보아야 한다는 것이다. 그림 감상이 단순한 지식이라면 어떤 책에 담긴 지식을 외우는 것만으로도 넉넉할 것이다. 그러나 그림이란 작가의 감각 기관을 통해 들어온 것들을 창조적 상상력으로 재구성해 자신의 생활 감정과 미의식으로 형상화한 창조물이다. 때로는 정신을 옮기기도 하고 때론 겉모습을 닮게도 하며 뒤틀리게도 만들어 놓는다. 어떤 이는 내치듯 붓을 휘두르고 누군가는 남다른 개성을

발휘해 보는 이를 놀라 자빠지게 만들기도 한다. 숱한 감정을 일으킴에 따라 보는 이가 격정에 휩싸이기도 하고 차분한 시적 정서를 맛보기도 하며 불쾌한 기분에 젖을 수도 있다.

하지만 근대 수묵 채색화를 언제나 볼 수 있는 것은 아니다. 제대로 보관되어 있지도 않고 한자리에 모아 늘 전시하는 것도 아닌 탓이다. 그 원인은 일본인들이 훔쳐 빼내 간 것과 전쟁을 겪으면서 무자비하게 파괴당한 것들이 지나칠 정도로 많은 데 있다. 그나마 남아 있는 그림들에 대한 수집과 보관, 전시를 할 수 있었던 것은 일부 애호가와 오세창(吳世昌, 1864~1953년), 전형필(全鎣弼, 1906~1962년) 선생 같은 수집가들의 헌신적인 노력에 따른 것이었다. 이를테면 간송미술관(澗松美術館)이나 호암미술관(湖巖美術館) 그리고 에밀레미술관이 모은 그림들이 그것이다. 거기에 총독부 박물관 소장품을 고스란히 물려받은 국립중앙박물관이 있어서 감상자들이 제법 근대 수묵 채색화들을 볼 수 있게 되었다.

그 밖에 여러 지방의 국립박물관들이 있고 특히 대학박물관에도 중요한 근대 그림들이 있어 감상의 기회를 마련하곤 한다. 그러나 여전히 국립 근대미술관 또는 국립 근대미술박물관이 없어 흩어져 있는 근대 그림들이 점차 사라져 가고 있다.

근대 그림을 보려는 감상자들은 누군가가 언제 열지 모를 특별 기획 전람회를 마냥 기다려야 한다. 하지만 그렇게 마냥 기다리고 있을 수만은 없는 노릇이다. 그림을 직접 보는 길이 최선이지만 그게 막혀 있을 때 차선은 사진 도판을 통해 보는 것이다. 물론 사진 도판은 아무리 잘 찍었다고 하더라도 작품과 다르다. 먼저 크기가 다르고 색채가 다르며 표면의 느낌도 다르다. 따라서 사진 도판은 비슷한 형상에 지나지 않는다는 사실을 잊어서는 안 된다.

비슷한 형상이라고 해서 그림 감상에 해로운 것은 결코 아니다. 나아가 감상 능력을 기르는 일이 불가능한 것도 아니다. 경우가 다르지만 그림의

진짜와 가짜를 둘러싼 조희룡의 견해를 들어보자.

> 옛날의 서화를 볼 때에는 먼저 그 조예(造詣)가 어떠한지 보아야 한다. 어찌 반드시 진짜와 가짜를 논하려 하느냐. 진짜와 가짜를 따지는 것은 사람의 안목을 떨어뜨린다. 그래서 나는 그것을 피하니 허심탄회한 마음으로 한다. (『석우망년록』)

진짜와 가짜를 구별하는 눈썰미를 지니려면 웬만큼 감상 능력이 있어야 한다. 그러나 안목을 기르는 일이 진짜와 가짜를 구별하려는 데 있지 않음을 염두에 둘 일이다. 작품이든 사진 도판이든 가리지 않고 많이 보고 느끼며 따져 헤아리는 습관을 길러 나가는 일이 감상의 첫걸음이겠다.

보는 것에 버금가는 일은 그림을 그린 화가와 그 주변 상황을 아는 일이다. 세상에는 지름길이 있다. 감상 능력을 기르는 지름길은 많이 볼 뿐 아니라 보는 작품에 얽힌 내력을 잘 아는 데 있다. 사람을 아는 데도 자주 만나는 것을 으뜸으로 치되 좀 더 빨리, 제대로 알고 싶으면 그 사람 내력을 들어야 한다. 작품 감상도 그에 다르지 않다. 그림은 사람과 달리 말이 없다. 따라서 그림에 낙관이나 제발의 뜻을 새기는 것이 처음이요, 다음은 그림에 대해 써 놓은 연구자들의 글을 읽는 방법이 있다.

대개의 화집은 사진 도판에 곁들여 도판 해설과 관련 비평을 실어 놓고 있다. 아울러 꼼꼼히 읽다 보면 감상 능력이 부쩍 늘어가는 자신을 볼 수 있을 것이다. 그처럼 하다 보면 언젠가 어떤 전람회가 열릴 것이다. 그때 작품을 보며 지금껏 쌓아 온 자신의 감상력을 발휘해 즐길 일이다. 이것이 감상의 실전(實戰)이겠다.

19세기 신감각파

그림을 감상하는 데 가장 중요한 것은 무엇일까. 두말할 나위 없이 작품이다. 보고 느끼는 일이 가장 앞선다는 뜻이겠다. 그렇게 얻어낸 느낌이야말로 감상의 핵심이다.

하지만 거기서 그친다면 태양계에서 태양만 보고 끝내는 것과 같다. 샛별부터 지구를 거쳐 해왕성까지 보되 각 별들의 생김새는 물론 언제 생겨났는지 또는 운동 주기라든지 서로의 관계 따위까지 알아야 태양계의 신비로움을 제대로 깨우칠 수 있다. 마찬가지로 그림 감상이란 작품에 담긴 소재를 어떤 기법으로 그렸으며 주제 방향이 무엇인가를 따지는 데서 끝내서는 안 된다.

그 그림을 둘러싼 시대 현실과 정신, 화가의 삶과 정신까지 헤아릴 수 있다면 최고의 감상 수준을 넘볼 수도 있을 것이다. 바로 그 감상 핵심을 틀로 내세워 작가와 작품을 느끼고 헤아리기로 하자.

하지만 내가 안내하는 곳이 우리 근대 수묵 채색화 세계를 모두 아우르는 것은 아닐 게다. 나는 화가들의 삶과 영혼에 이르는 문턱 어귀까지 안내할 뿐이다. 보는 이가 지닌 영혼의 눈길만이 작품과 작가의 모든 것을 훔칠 수 있음을 잊지 말아야 한다.

19세기 후반 신감각주의

김수철, 전기(田琦, 1825~1854년), 신명연(申命衍, 1809~1892년?), 남계우(南啓宇, 1811~1888년), 홍세섭(洪世燮, 1832~1884년), 정학교(丁學敎, 1832~1914년)는 모두 19세기 중엽부터 화가로서 활약하기 시작했다. 또 일찍 죽은 전기를 빼고는 모두 19세기 후반까지 살면서 자신의 독창적인 그림 세계를 꽃피운 작가들이다. 그들보다 한 세대 앞선 조희룡은 1866년까지 살면서 근대 화단의 새벽을 열었다. 그는 중인은 물론 사대부들과도 폭넓은 관계를 맺으면서 호방하고 활달한 성품으로 커다란 영향력을 행사한 19세기 화단의 거목이었다.

조희룡은 『석우망년록』에 예술을 손의 예술[手藝]로 여겨 그게 없다면 죽을 때까지 배운다 해도 할 수 없다고 썼다. 그는 예술적 재능을 매우 중요하게 여겼다. 조희룡은 재능을 천재(天才), 선재(仙才), 귀재(鬼才)로 나눠 작가들이 모두 그 가운데 한 가지 재주를 타고나기 때문에 대성할 수 있다고 말했다. 이처럼 재능에 대해 긍지를 지닌 조희룡이었으므로 세상 사람들이 예술가들을 가난하고 복이 없다고 떠드는 데 대해 '배우지 않고 무료한 사람들'이 자신의 재주 없음을 스스로 합리화하는 말이라고 비판하였다.

근대 기술 과학 중시의 사유 방식을 떠올리게 하는 조희룡의 이러한 예술관은 예술을 인문 과학의 범주에서 빼버리면서 단순 기술로 내리쳤던 전통에 대한 도전이다. 지나치게 인문 과학을 위에 두는 태도는 봉건시대 동북 아시아 국제 전통이었다. 실학사상은 이러한 전통에 대한 도전이었으며 경제적 발달과 중인 계층의 부상, 상업 도시화는 그러한 전통을 바닥부터 부숴 나갔다.

이 같은 분위기를 타고 등장한 유파가 신감각파다. 신감각파란 낱말은 원래 미술사학자 이동주(李東州)가 김수철을 거론하면서 '전통적인 산수

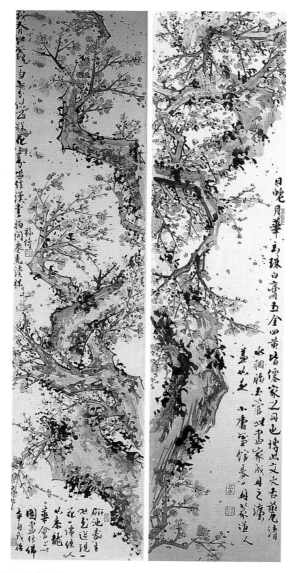

홍매 조희룡. 종이에 담채, 각 127×30.2센티미터. 근대 화단의 새벽을 열었던 조희룡은 중인 은 물론 사대부들과도 폭넓은 관계를 맺으면서 호방하고 활달한 성품으로 커다란 영향력을 행사한 19세기 화단의 거목이었다. 개인 소장.

의 형태는 그대로 취하면서도 철학 이념 의미의 세계'를 버린 채 오직 조형 형상을 통해 '현대적인 감각에 호소' 하고 있음을 가리켜 쓴 것이다. 나는 이 낱말의 뜻을 받아들이되 19세기 중엽 새 세대 미술가들이 근대 도시 감각을 바탕 삼았던 수묵 채색화 양식까지 폭을 넓힐 생각이다.

19세기 중엽 새 세대의 도시 감각이란 당시 서울을 중심으로 자라나 활동하는 화가들이 갖춘 생활 감정 및 미의식의 흐름을 말한다. 이미 18세기 말에 서울 사대문 밖까지 시장이 확장되어 있었을 뿐만 아니라 한강 주변의 번창이 눈부실 정도였다. 그런 상황에서 도시 감각을 지니고 있던 박지원(朴趾源, 1737~1805년), 박제가(朴齊家, 1750~1805년) 같은 이용후생파들이 예술을 옹호하고 있었으며 특히 중인들을 중심으로 도시 생활의 부유

산수(부분) 김수철. 종이에 담채, 127.2×29.6센티미터. 신감각파란 전통적인 산수의 형태는 그대로 취하면서도 철학 이념 의미의 세계를 버린 채 오직 조형 형상을 통해 현대적인 감각에 호소하고 있음을 가리키는 것이다. 국립중앙박물관 소장.

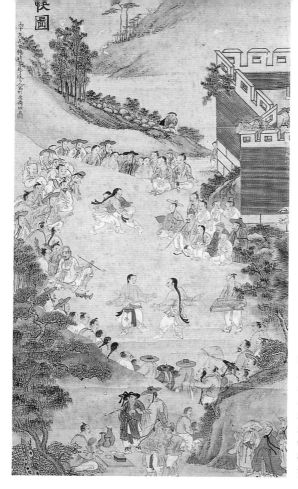

대쾌도(부분) 전(傳) 유숙. 종이에 채색, 105×54센티미터. 도시 생활의 단면을 잘 보여 주고 있다. 도시 생활이 낳은 19세기 중엽 새 세대의 미적 감정은 전통 수묵 채색화의 여러 갈래 가운데 보다 경쾌한 양식을 요구했으며 다른 한쪽에서는 화려하고 세련된 양식을 지향했다. 서울대학교 박물관 소장.

함을 과시하는 서화 골동 취미 발휘가 끝가는 데를 모르고 있었다.

도시 생활이 낳은 미적 감정은 전통 수묵 채색화의 여러 갈래 가운데 보다 경쾌한 양식을 요구했다. 다른 한쪽에서는 화려하고 세련된 양식을 지향했다. 그것은 도시 생활의 분방함에서 발생하는 내면의 갈등과 탐욕스런 욕망의 회오리가 전통 예술 특유의 정신과 결합해 낳은 미적 형식이다.

신감각주의 경향은 비단 지식인들 사이에서 비롯된 것은 아니다. 경제적으로 성장하고 있던 도시 민간인들의 장식 욕구를 채워 줄 수 있는 화려

한 채색화에서도 이 같은 신감각이 넘쳐흘렀다. 이렇게 보면 도시 생활 감정이란 다양하고 풍요로운 것이다. 특히 그것이 도시의 개방적 행태에서 비롯되는 것이므로 많은 것들이 뒤섞여 있어 어떤 특징을 한마디로 요약한다는 것은 별의미가 없다. 이를테면 도시의 세련된 생활 양식 뒤켠에 숨은 사악한 거래와 지겨운 일상은 맑고 깨끗한 것을 요구했다. 나아가 도시의 끝없는 탐욕은 꽉 찬 포만감을 지향했을 터이다. 이처럼 서로 다른 지향과 요구야말로 분방한 도시의 넉넉한 포용성과 탁 트인 개방성을 반영하는 것이겠다. 아무튼 도시의 가장 또렷한 특징은 세련성 그리고 전문화와 개성화를 재촉하는 힘이라는 사실이다.

하지만 19세기 신감각주의 경향을 추구하는 화가들이 위력적인 미술운동을 일으키지는 않았다. 그렇지만 대부분 이 흐름에 놓이는 작가들이 개별적으로 가까운 사이였으며 1847년의 벽오사나 1853년의 직하시사에서 보듯 문예 조직에 대거 참가하면서 연관을 맺고 있었다. 바로 그 조직에 뛰어난 화가요, 탁월한 비평가이자 많은 중인들을 어루만졌던 선배로서 조희룡이 한복판에 자리잡고 있었다.

분방한 감각, 조희룡

조희룡은 19세기를 휩쓴 중인 예원의 대표적 인물이다. 조희룡은 여행을 좋아하고 서화 골동을 애호하여 뜻을 함께하는 이들과 숱하게 어울렸다. 그는 우리나라 미술사에 대한 관심이 깊어 『호산외사』를 저술하였고 또한 중국 화가들에 대해서도 폭넓은 지식을 갖추고 있었다.

조희룡은 서화를 애호 장려하는 지식인들의 이른바 우의론적(寓意論的) 서화관을 계승하여 서화의 자아 표현과 정서 순화의 특성을 적극적으로 평가하는 입장에 서 있었다.

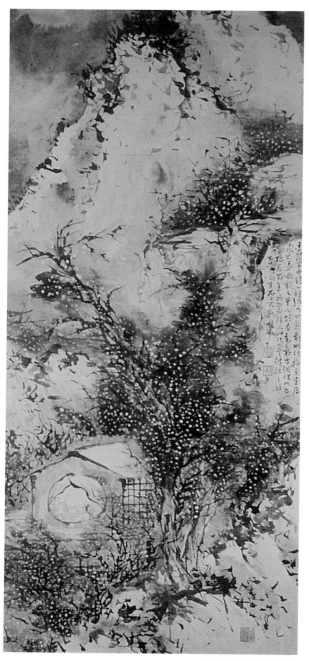

매화서옥도 조희룡. 종이에 담채, 106×45.1센티미터. 조희룡은 자유분방한 붓놀림으로 그림을 그렸다. 세속을 등지고 고고하게 살아가는 인물을 주제로 삼은 「매화서옥도」는 현란하기 짝이 없어 결코 외롭거나 느슨해 보이지 않는다. 간송미술관 소장.

조희룡은 다음과 같이 썼다.

　요즘 나이 어린 사람들이 배불리 먹고 따뜻한 옷을 입으며 한 줄의 글도 읽지 않으면서 갑자기 매화와 난초 그리기를 배우려 하는데 내가 꾸짖어 못하게 하지 않고 때에 맞춰 그들을 지도하는 것은 자못 뜻이 있기 때문이다. 이것은 비록 작은 기술이지만 붓, 벼루와 서로 가까이하는 것이기에 장기, 바둑과는 멀다. 나아가 독서의 맛은 이러한 길로부터 가히 얻을 수 있는 이치가 있으니 그것을 허용한다. 껄껄껄.(『석우망년록』)

　하지만 조희룡은 서화가 인간을 교화한다는 기능론에는 반대하였다. 왜냐하면 사람의 선악이란 나면서 얻는 것이지 서화로 교화시킬 수 있는 것이 아니라는 것이다. 예술의 순수성을 떠올리게 하는 이런 견해를 취한 조희룡은 나아가 재능의 중요성을 힘주어 말하고 있다. 재능 없이 큰 예술에 다가서지 못한다는 천부적 재능론을 지니고 있던 조희룡은 그 예술 창조의 비밀을 다음처럼 말하고 있다. "옛날에도 없고 오늘도 없으니 마음의 향기 한 줄기가 예도 오늘도 아닌 그 틈새에서 나와 스스로 예와 오늘을 만드는 것이 가능하다. 이 어찌 쉬운 말일까?" (『석우망년록』)

　조희룡은 자유분방한 붓놀림으로 그림을 그렸다. 세속을 등지고 고고하게 살아가는 인물을 주제로 삼은 「매화서옥도(梅花書屋圖)」는 현란하기 짝이 없어 결코 외롭거나 스산해 보이지 않는다.

　이 같은 그림을 그릴 수 있는 기량은 다음과 같은 노력이 없었다면 어려웠을 것이다. "두꺼비와 고기만이 있는 어촌에서 두 해 동안 머물면서 나는 문을 닫고 그림을 그렸다. 거의 하루도 그림을 쉬는 날이 없었다. 간혹 내가 그린 그림이 문밖으로 흘러 나가더라도 내버려두었더니 이로부터 고기잡이하는 늙은이나 소 먹이는 아이들도 능히 매화 그림과 난 그림을 이야기하였다." (『해외난묵』)

철저한 훈련을 중시했던 조희룡은 풍부한 경험과 꼼꼼한 관찰을 통해 사실성을 얻는 문제 또한 강조했다. 하지만 조희룡만큼 즉흥적이며 자연스럽고 거리낌없는 그리기를 통해 개성을 폭발시켜야 한다고 여겼던 이도 없었다. '난초를 그리는 데 옛법을 따르지 않는 것은 마음을 즐겁게 하는 일'이라고 당당하게 말하는 조희룡 예술론의 알맹이는 다음과 같은 말에 담겨 있는 게 아닌가 싶다.

　사납고 적막한 바닷가, 거친 산 고목 사이의 달팽이 같은 작은 움막에서 추위에 떨며 비탄에 빠지면서도 오히려 한묵을 일삼아 어지러이 널린 돌 사이의 한 무리 난초를 보고 쇠약하고 거리낌없는 붓을 휘둘러 먹이 빗발처럼 튀게 하여 돌은 흩어진 구름처럼, 난초는 엎어진 풀처럼 그려내니 매우 기기(奇氣)가 넘치나 아무도 증명할 사람이 없어 나 홀로 좋아할 뿐이다.(『해외난묵』)

최고의 개성, 김수철

　조희룡은 김수철의 그림을 보고 '산을 그리니 진짜 산이 그린 산과 같구나. 남들은 진짜 산을 사랑하지만 나는 그린 산을 사랑한다'고 찬사를 아끼지 않았다. 김수철은 19세기를 통틀어 가장 독자적인 양식을 이룩했다. 그 멋진 양식을 이은 화가가 없다는 게 아까울 정도다.
　어떤 대상이건 김수철의 손을 거치면 다른 것으로 바뀐다. 산을 그렸으되 김수철의 산으로 바뀌며 꽃을 그렸으되 김수철의 꽃으로 바뀌고 만다. 김수철은 대상을 자신의 독특한 붓놀림으로 뒤바꾸어 놓는 데 천재였다. 국립중앙박물관에 있는 「계산적적도(溪山寂寂圖)」를 보면 작대기 같은 붓선과 그 선을 따라 먹을 뿌옇게 풀고 그에 어울리게 점을 찍어 그린 것이

남다르다. 왼쪽 전체를 차지
하고 있는 커다란 바위에 둘
러싸인 서옥을 중심으로 펼
쳐지는 화폭은 대단히 힘에
넘쳐 보인다. 상대적으로 오
른쪽 전체는 텅 빈 공간인데
이 대비가 빚어내는 대담한
균형이야말로 최고의 공간
감각을 자랑하고 있다.

그보다 놀라운 것은 붓질이
매우 단순하다는 점이다. 부
분만을 보면 작대기처럼 단
순한 직선을 이리저리 이어
놓았을 뿐이어서 허술하기
짝이 없는 데도 전체를 보면
짜임새가 있다. 그저 잘 짜인
구도가 아니라 최고의 기교
와 천재의 감각이 어울려야
만 가능한 공간 감각을 드러
내고 있는 것이다.

장대한 화폭임에도 느낌은
무척 차분하고 안정감 넘치
며 이상할 정도로 가볍고 시
원스럽다. 누구도 따르지 못
할 이 같은 기교는 아우 김창
수(金昌秀, 생몰년 미상)와 그

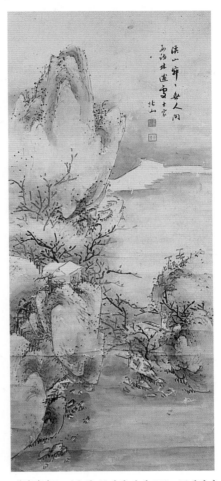

계산적적도 김수철. 종이에 담채, 119×46센티미
터. 어떤 대상이건 김수철의 손을 거치면 다른 것
으로 바뀐다. 작대기 같은 붓선과 그 선을 따라 먹
을 뿌옇게 풀고 그에 어울리게 점을 찍어 그린 것이
남다르다. 왼쪽 전체를 차지하고 있는 커다란 바위
에 둘러싸인 서옥을 중심으로 펼쳐지는 화폭은 대
단히 힘에 넘쳐 보인다. 국립중앙박물관 소장.

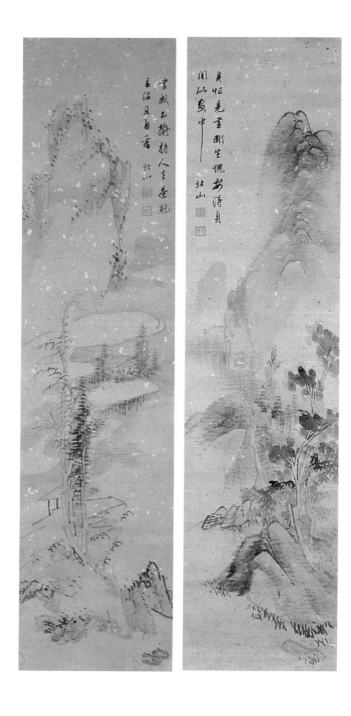

보다 반세기를 앞선 윤제홍(尹濟弘, 1764년~?)의 작품에서 찾을 수 있을 뿐이다.

나는 김수철의 신비로운 화폭에서 바쁜 도시 화가의 삶을 느낀다. 김수철은 국립중앙박물관에 있는 「산수」 두 폭 가운데 한 폭에 "그림이 옛날을 본떠 이루어지니 다음에 사람이 떠난다 해도 차달임이 무르익어 내음이 부드럽고 스스로 향기롭다"고 쓰고 다른 한 폭에는 "바쁜 가운데 그림을 보니 어느덧 부끄러운 생각이 든다. 하지만 어찌 그림처럼 한가로울 수 있겠느냐"고 되물었다. 오가는 사람들 속에서도 차의 향기를 헤아리는 바쁜 화가의 삶을 표현한 것이겠다. 그림은 어떤가. 결코 도시 풍경이 아니다. 외진 곳 에돌아 첩첩산중이니 도시의 흔적은 어디서도 찾을 길이 없다. 그러나 안정과 활력이 함께 숨쉬는 화폭에서 바쁜 도시 화가의 생활 감정을 엿볼 수 있으며 짤릴 듯 이어지는 단순한 선, 맑음이 넘치는 옅은 채색, 새 기운을 반영하는 대담한 반쪽 구도와 시원스런 공간, 삶에 충실해 보이는 또렷한 인물의 형상에서 그 미의식을 맛볼 수 있기에 충분하다.

김수철은 자신의 산수화에 "이미 죽순(竹筍)을 따서 산을 내려오니 처자가 죽순과 고사리로 나물을 만들어 보리밥에 곁들여 차려내 흔연히 배가 부르다"고 쓴 적이 있다. 이러한 제발(題跋)은 생활을 다루고 있어 얼핏 엉뚱한 것이지만 김수철의 생활 감각을 생각한다면 자연스럽다. 산을 그리면서 사람 사는 생활을 떠올리는 상상력을 발휘하는 화가가 김수철이었던 것이다.

1888년 무렵 자신의 말대로 천장에서 찬바람이 내리치는 농가에 좀벌레처럼 살던 김수철의 말년은 불행해 보인다. 동대문 밖 석관동 집에서 죽어간 19세기 도시 변두리 화가 김수철은 그러나 누구도 흉내내지 못할 창조력으로 독창적인 양식을 일궈낸 가장 탁월한 화가였다.

산수 김수철. 종이에 담채, 각 112×43센티미터. 안정과 활력이 함께 숨쉬는 화폭에서 바쁜 도시 화가의 생활 감정을 엿볼 수 있으며 짤릴 듯 이어지는 단순한 선, 맑음이 넘치는 옅은 채색, 새 기운을 반영하는 대담한 반쪽 구도와 시원스런 공간, 삶에 충실해 보이는 또렷한 인물의 형상에서 그 미의식을 맛볼 수 있기에 충분하다. 국립중앙박물관 소장.(옆면)

외로움과 요절, 전기

　19세기 중엽을 누구보다 분주하게 살아간 화가가 있었으니 전기였다. 전기는 서울의 중심가인 수송동에 살면서 약포(藥圃)를 경영하는 중인이었다.

　뿐만 아니라 스스로 시를 배우고 그림을 익혀 젊은 나이에 그 이름을 널리 떨쳐 숱한 벗들을 사귀었으니 많은 이들이 그의 그림을 주문해 왔다. 나아가 최고의 안목을 갖추어 많은 이들이 작품 감식을 부탁해 왔고 또한 여러 화가들의 작품 매매에 관여하여 흥정을 맡아 가격 조정까지 해주는가 하면 수장가와 화가 사이에 중개하는 일도 맡아 무척 바쁜 나날을 보냈다.

　전기는 그림을 '이정미도(怡精味道)' 다시 말해 성정(性情)을 즐기며 도를 얻는 것이라고 생각했다. 또한 전기는 산수화의 정통 줄기를 왕유(王維)에서 비롯하는 이른바 남종 문인화 전통에서 찾고 있었다. 이러한 회화관을 갖고 있던 전기였으므로 창작에 있어 구도와 제재를 전통적인 형식에서 빌어 오는 건 당연했다. 물론 전기만이 아니라 누구나 그랬고 그것은 동북 아시아 문화의 압도적인 전통일 뿐만 아니라 일반적인 미술 종류 체계였다.

　그럼에도 전기의 작품들은 스스로 말하고 있듯 '정한 법식이 없고 다만 가슴속의 생각을 곧바로 드러낼 뿐' 이었으니 1849년에 그린 「매화서옥도」는 윤곽선과 담채 그리고 호분으로 점을 찍어 쓸쓸하면서도 아늑한 분위기를 연출해내고 있다. 속세와 인연을 끊고 숨어 사는 선비의 삶을 그리는 고전적 주제임에도 불구하고 앞에서 본 김수철의 「계산적적도」와 쌍둥이처럼 독창적인 세계를 창조해냈으니 놀라운 일이다. 하지만 김수철

매화초옥도 전기. 종이에 채색, 29.4×33
센티미터. 같은 주제를 다루면서도 담채
와 호분의 아름다움이 극도로 빛나는 작
품으로 당대를 휩쓸고 있는 미감 가운데 하나인 장식 취미를 잘 보여 준다. 화면 왼쪽 아래 구
석에 노인이 입고 있는 붉은 도포와 가운데 초옥 지붕의 붉은 설채, 산 사이에 찍혀 있는 녹색
점과 무수히 피어 있는 매화꽃 점은 산뜻하기 그지없어 놀라울 뿐이다. 국립중앙박물관 소
장.(왼쪽)

매화서옥도 전기. 마에 담채, 88×35.5센티미터, 1849년. 김수철의 「계산적적도」와 쌍둥이처
럼 독창적인 세계를 창조해냈으니 놀라운 일이다. 하지만 김수철의 그림은 훨씬 대담한 변형
을 추구하고 있으며 전기는 좀더 얌전하다. 국립중앙박물관 소장.(오른쪽)

의 그림은 훨씬 대담한 변형을 추구하고 있으며 전기는 좀더 얌전하다. 물론 개성에 따른 독창성의 발휘라는 점에선 우열을 가리기 어렵다.

같은 주제를 다루면서도 담채와 호분의 아름다움이 극도로 빛나는 작품 「매화초옥도」는 당대를 휩쓸고 있는 미감 가운데 장식 취미를 잘 보여준다. 이 작품은 예원의 후견인이자 개화파의 비조 오경석(吳慶錫, 1831~1879년)에게 그려 준 것으로 화면 왼쪽 아래 구석에 노인이 입고 있는 붉은 도포와 가운데 초옥 지붕의 붉은 설채, 산 사이에 찍혀 있는 녹색 점과 무수히 피어 있는 매화꽃 점은 산뜻하기 그지없어 놀라울 뿐이다. 이 같은 풍만한 양식을 요구했던 이들의 생활 감정과 미의식은 산뜻한 색채 감각을 지향하는 도시 중인들의 멋진 취향이었음이 틀림없다. 그래선지 매화 초옥을 그린 그림은 매우 인기가 있었다.

이미 김수철의 그림과 빗대 보았듯 같은 제재를 그린 조희룡의 「매화서옥도」와 빗대 보면 감상하는 즐거움을 두 배로 키울 수 있을 것이다. 조희룡의 그림은 지나칠 정도로 요란하다. 자유로운 붓놀림과 번지기, 현란하기 짝이 없는 구도로 격정 넘치는 작가의 성격을 고스란히 드러내 보이고 있다. 하지만 전기의 그림은 조희룡에 빗대면 얌전하다고 할 정도다. 당대 예원의 후원자 나기(羅岐)는 이 두 사람을 다음처럼 빗대 놓았는데 그 분위기가 너무 알맞아 다른 말이 필요 없을 정도다.

노련하고 장건한 늙은이 조희룡은 두루미가 가을 구름 가를 번득이는 듯하고, 깨끗하고 맑은 전기는 느티나무가 저녁 바람에 교교히 일렁이는 듯하다.

1849년에 그린 「계산포무도(溪山苞茂圖)」는 끝이 갈라진 붓을 매우 빨리 놀려 놀라운 속도감을 과시하고 있다. 매우 고전적인 구도임에도 불구하고 즉흥적이고 자유로운 붓놀림으로 말미암아 신선감 넘치는 세계를

창조해낸 것이다. 그림에는 자신의 고독함을 벽 사이 홀로 앉아 있다고 써놓아 보는 이로 하여금 가슴을 저미게 만든다. 전기는 이 무렵 병을 앓고 있었다. 나는 이 그림에서 고독한 예술가의 불행을 느낀다. 그래선가 누구든 이 그림을 오래 보고 있노라면 자유 분방함 속에 스며들어 있는 텅 빈 느낌이 꿈틀대고 있음을 알아차리기가 그렇게 어렵지 않을 것이다.

전기가 서른의 나이로 병 들어 죽자 조희룡은 그를 회고하여 마치 그림 속의 인물 같았으며 글과 그림은 스스로 깨우쳤고 결코 남을 따라 하지 않았던 당대의 천재라고 추켜세우기를 주저하지 않았다. 전기가 그린 그림 속 사람이 되고 싶어했던 조희룡이었으니 당연했다.

세련된 욕망, 신명연 · 남계우

조선 제일의 사대부 시인 신위(申緯, 1769~1847년)는 김정희와 더불어 19세기 전반 예원의 후견인이었다. 그는 김정희와 달리 폭넓은 눈길로 그림을 감쌌다.

김정희가 속되다고 무시했던 18세기 거장들의 그림 세계를 높이 평가했으며 민간 예술을 헤아리는 안목이 대단했다. 이를테면 김홍도의 그림 세계에 대해 평범을 넘어 입신(入神)했다고 찬양했던 것이다.

그의 둘째아들 신명연은 남달리 꽃 그림에 뛰어났다. 신명연이 아름답기 그지없는 채색화를 그린 것을 두고 사람들은 아버지의 안목이 넓은 데 힘입어서 자못 대담한 시도를 했다고 말한다.

그러나 신명연과 동시대를 산 사대부 화가 남계우가 화려하기 짝이 없는 나비 그림을 평생 그렸다는 사실을 떠올린다면 그게 자못 대담한 시도인지 의문스러울 지경이다. 다시 말해 이들의 강렬한 예술 의욕을 가로막는 사대부 전통이 19세기에도 여전했을지 의문스럽다는 뜻이다. 내가 보기에 19세기 사회를 살아가는 사대부와 중인 사이에 가로놓인 계급의 절

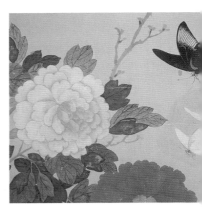

꽃과 나비 남계우. 종이에 채색, 각 121.7×28.8센티미터. 남계우는 진한 색과 치밀한 묘사로
나비를 실물에 버금가게 현실감을 살렸지만 전반적으로는 사실성이 지나쳐 비현실적인 신비
로움을 추구했다. 특히 금박을 해놓은 분당지를 씀에 따라 미묘한 느낌을 주어 환상을 북돋우
고 있다. 국립중앙박물관 소장.(오른쪽은 부분)

벽이 적어도 예술 세계 속에서 무척 빠른 속도로 무너져 내리고 있었다.

정교하고 섬세하며 화사한 그림을 그린 화가의 창작 동기는 무엇이며 그 거침없이 타오르는 예술 의욕은 어디서 비롯된 것일까. 신명연의 「연꽃」과 남계우의 「나비」가 그 물음에 답하고 있다. 연꽃도 그렇지만 나비 그림은 19세기에 일대 유행을 했다. 이를테면 19세기 청화백자들 가운데 접시나 연적 따위에 나비 그림이 하늘거리고 있음을 보면 그 멋진 유행을 짐작하고도 남음이 있으리라.

그렇듯 유난스러운 나비의 등장이 괴이하다거나 이색적이라고 본다면 재미가 없다. 짐작컨대 연꽃과 나비가 원

양귀비 신명연. 비단에 채색, 33.3×20센티미터. 신명연은 수묵화도 잘했지만 채색화에서 빼어난 기량을 드러냈다. 먹선 없이 짙고 옅은 변화가 넘치는 색면으로 그린 그의 꽃 그림은 생활에 충실한 도시 사람의 열정을 떠올리기에 넉넉하다. 국립중앙박물관 소장.

래 지니고 있는 자연의 아름다움과 더불어 지나칠 정도로 다양한 나비의 생김생김에다 하늘거리는 모습이 어떤 사람들의 넋을 빼놓았을 터이다. 그 멋에 넋잃은 이들은 신명연과 남계우를 비롯한 도시의 화가들이었다. 그들은 세련된 생활 감각과 요염한 미의식에 사로잡혀 강렬한 예술 충동에 사로잡혔을 터이다. 남계우 같은 사대부만이 아니라 조희룡 또한 나비

에 빠져들었는데 도시에서 익힌 감각을 지닌 화가들 가운데 화려하고 요염한 소재를 찾아 형상화하는 일은 그렇게 어렵지 않았을 게다.

신명연은 수묵화도 잘했지만 채색화에서 빼어난 기량을 드러냈다. 그의 꽃 그림은 충실한 관찰에 바탕을 두면서 화면에 옮길 때는 대상에 얽매이지 않았다. 게다가 고전 격식에 얽매이지도 않았으니 싱싱하게 살아 있는 형상을 아로새길 수 있었다. 먹선 없이 짙고 엷은 변화가 넘치는 색면으로 그린 신명연의 꽃 그림은 생활에 충실한 도시 사람의 열정을 떠올리기에 넉넉하다.

미술평론가 리재현은 남계우를 가리켜 '아름답고 섬세한 그림으로 빛을 뿌린 화가'라고 찬양했다. 미술평론가 유홍준은 '당대의 멋쟁이 화가이고 자신의 감성과 시대의 새로운 감각미를 맘껏 구현한 개성적 화가'라고 그려 놓았다. 남계우는 세심한 관찰력과 더불어 빼어난 묘사력을 아울러 지닌 화가로 신명연의 나비 그림 또는 조희룡의 나비 그림을 훨씬 발전시켜 '남나비'란 별명까지 얻을 정도였다. 남계우는 나비를 잡아 유리그릇에 가두어 생김새를 관찰하는가 하면 들판에 날아다니는 나비를 따라다니며 움직임에 따른 생김생김의 변화를 꼼꼼히 새겨 나갔다. 게다가 어떤 그림에는 자신이 그린 나비의 종류에 대해 이야기하는 화제를 써넣을 정도였다.

조희룡은 나비 그림에 대해 말하기를 매일 보는 뜨락의 나비와 너무 닮았다고 감탄하면서 사람들이 중국 화가 그림의 영향을 받은 나비의 모습을 찾는다고 꾸짖은 적이 있다. 당연히 남계우의 그림을 볼 때 적용할 수 있는 감상 태도라 하겠다. 남계우는 진한 색과 치밀한 묘사로 나비를 실물에 버금가게 현실감을 살렸지만 전반적으로는 사실성이 지나쳐 비현실적인 신비로움을 추구했다. 특히 금박을 해놓은 분당지(粉糖紙)를 씀에 따라 미묘한 느낌을 주어 환상을 북돋우고 있다. 그 비밀의 열쇠는 지극히 뛰어난 세부 묘사력과 진한 색채, 텅 빈 바탕, 밀도 있는 구성, 평면과 입체를 넘

나들 정도로 치밀한 계산에 따른 공간의 형성을 자유자재로 운영하는 화가의 창조적 능력에 있다.

그런 비밀을 제대로 헤아리지 못하면 잘 그렸다고 느끼면서도 얼핏 단순한 장식 디자인이나 박제화된 나비 표본 따위로 평가하기 쉬울 것이다. 실로 남계우의 나비 그림이 단순히 사실주의를 추구하고 있기보다는 환상적인 화려함과 화면의 구성을 추구하는 특징까지 아우르고 있음을 새겨 둘 일이다. 남나비를 잇는 몇몇 나비 그림들이 장식적 형식주의 경향에 빠진 것은 풍요로운 사실주의 정신과 더불어 신비로운 구성 정신을 잃어버린 채 주문자의 수요에만 충실했던 탓이겠다.

하화 김수철. 종이에 담채, 95.5×43.2센티미터. 김수철은 꽃이 지닌 형태와 색채 따위를 묘사하는 데는 관심이 없었다. 자신이 본 꽃을 가슴 속에 완전히 익힌 뒤 그 형태를 치밀하게 계산해 놓은 화가 특유의 조형 감각과 표현 기법으로 변형해낸다. 이화여자대학교 박물관 소장.

근대인의 감각, 김수철·홍세섭·정학교

김수철은 유탄(柳炭)으로 밑그림을 그리고 특유의 붓질로 매우 가볍고 빠른 느낌을 절정까지 밀어 올린다. 대담한 구도와 먹의 사용, 엷지만 막힌 데 없는 설채, 극도의 생략, 도저히 따르기 어려운 변형과 왜곡을 자랑하는 김수철의 꽃 그림들은 남계우처럼 분당지를 쓰기도 하여 독특한 효과를

보여 준다.

이 같은 양식은 신명연이나 남계우의 사실성에 기초한 장식적 구성과 전혀 다른 멋을 추구한 것이다.

그의 꽃 그림은 꽃이 지닌 아름다움을 추구하는 것이 아니었다. 국립중앙박물관이 갖고 있는「연꽃」그림에 김수철은 다음처럼 썼다.

달이 출렁이는 작은 못이지만 향기롭기 바다와 같구나.
나물 캐는 낭자가 가까이 가지 못한 채 오로지 두려워만 하는구나.

이처럼 화가 스스로 이미 알고 있었던 바와 마찬가지로 김수철의 그림은 자연을 어루만지듯 포근한 느낌과는 거리가 멀다. 오히려 두려움을 줄 정도로 신비롭고 이상한 기운으로 가득 차 있다. 미루어 보자면 김수철은 꽃이 지닌 형태와 색채 따위를 묘사하는 데는 관심이 없었다. 자신이 본 꽃을 가슴속에 완전히 익힌 뒤 그 형태를 치밀하게 계산해 놓은 화가 특유의 조형 감각과 표현 기법으로 변형해낸다. 그러고 보니 전혀 다른 형상이 나올 수밖에 도리가 없다. 이 같은 대담한 표현에 대해 사람들은 중국 청나라 말기의 근대성에 접근하는 화가들의 양식에 빗대 비슷한 점을 말하고 있다. 그러나 인정하듯 김수철 특유의 양식과 완연히 같은 어떤 예도 찾을 수 없으니 그의 독창성을 넉넉히 짐작할 일이다.

그저 어여쁜 꽃의 화사함을 기대하며 김수철의 꽃 그림을 대했다가는 낭패하기 십상이다. 그림 어딘가에 괴로움이 숨어 가끔 보는 이의 가슴을 아프게 한다. 그 아픔을 찾아내는 일은 결코 간단치 않다. 대담한 구도와 뒤틀린 형상 속에 숨어 있기 때문이다. 그러나 보는 순간 그러한 요소들은 신기한 매력을 뿜어내고 있으니 탄식을 그치기 힘들어 화사함을 찾을 겨를이 거의 없다. 그림은 자꾸 보면 싫증나는 게 있고 볼수록 빨려드는 게 있는 법이다. 바로 김수철의 그림이 신비롭고 묘해서 볼수록 좋은 그런 그

림이다. 얼마간 신경질적인 현대 도시
인의 감각에 착 달라붙는 그런 요소가
지배하고 있는 탓이겠다.

그런 느낌은 홍세섭의 새 그림에서
도 맛볼 수 있다. 아니 버금가는 정도가
아니라 으뜸갈 만한 조형성을 뿜어내
고 있다. 명성에 걸맞게 그의 그림을 구
하는 이들이 많았는데 홍세섭은 공조
판서를 지낸 홍병희(洪秉僖, 1811~
1886년)의 아들로 아버지 또한 그림을
잘 그려 주문자들에게 줄 그림을 함께
그리기도 했다.

이동주는 홍세섭의 그림에 대해 말
하기를 김수철의 그림과 더불어 '어떤
시대의 변화'를 느낀다고 했다. 어떤
시대의 변화란 무엇일까. 많은 이들이
홍세섭의 그림을 보고 현대적 감각을
느낀다고 밝히고 있다.

홍세섭의 새 그림들은 왜곡이나 과
장을 극단으로 밀고 나가지 않는다. 이
것은 남계우의 나비 그림과도 비슷한
것으로 놀라운 사실성을 갖추고 있으
면서도 미묘한 조형의 재미로 가득 차

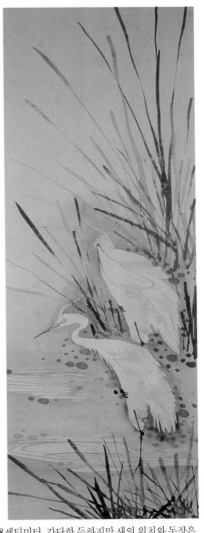

백로 8폭 족자 홍세섭, 비단에 수묵, 각 119.7×47.8센티미터. 간단한 듯하지만 새의 위치와 동작은
대단한 움직임을 품고 있다. 모두 몸의 방향은 같지만 고개를 틀고 있고 따라서 눈길이 크게 엇갈려
강한 동선을 숨기고 있는 것이다. 이렇듯 홍세섭의 새 그림들은 왜곡이나 과장을 극단으로 밀고 나가
지 않는다. 국립중앙박물관 소장.

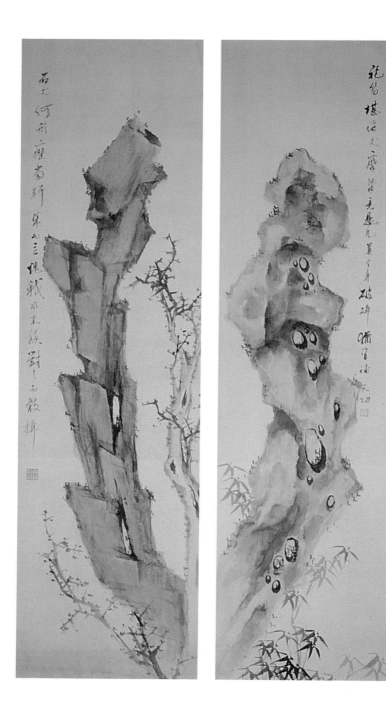

있다.

그 비밀은 대담한 생략과 자유분방한 구도의 움직임, 옅고 짙은 먹을 환상적으로 놀리면서 그 발상법 또한 기발한 데 숨어 있다. 예를 들어 보자. 국립중앙박물관에 있는 새 그림 족자 8폭에는 한 폭마다 모두 두 마리씩 등장한다. 혼자 추는 춤과 둘이 추는 춤이 지닌 율동의 차이를 마음껏 느낄 수 있는 이 그림을 단순히 사실성 뛰어난 작품으로 보아서는 안 된다. 쌍둥이 새들이 빚어내는 묘한 움직임은 화가의 치밀한 계산이 바탕에 깔려 있다. 간단한 듯하지만 새의 위치와 동작은 대단한 움직임을 품고 있다. 모두 몸의 방향은 같지만 고개를 틀고 있고 따라서 눈길이 크게 엇갈려 강한 동선을 숨기고 있는 것이다. 특히 김수철의 대담한 반쪽 구도에 빗댈 만한 화면 연출 능력은 19세기 중엽 신감각파 작가의 최고 수준임에 틀림없다.

홍세섭의 그림을 지배하고 있는 우아함은 다가서기 힘든 맑음에 뿌리를 두고 있다. 그것은 귀족적 우아함, 유복한 삶의 특징인 단아함과도 같은 것인데 홍세섭 가문과 그의 성장 과정을 넉넉히 짐작할 수 있는 대목이다. 김수철의 병약해 보이는 맑음이 삶의 고통에서 자라난 것이라고 여기는 것과 같은 이치겠다.

몽인(夢人) 정학교는 광화문 현판 글씨를 썼을 정도로 이름난 서예가였다. 그는 초서체 글씨에서 가는 선에 글자 끝을 아래로 뻗어 내리는 따위의 변형과 파격을 즐겼다. 아무튼 그와 비슷한 서체를 찾을 수 없으니 그의 글씨를 사람들은 몽인체라 불렀다. 또 정학교는 괴상한 돌 그림을 잘 그려 세상 사람들은 그를 '정괴석'이라 부를 정도였다.

괴상한 돌 그림은 수묵 채색화의 오랜 소재였다. 사대부 가문의 정원 장식물로 괴상한 돌이 지닌 매력을 즐기는 취미를 반영하는 게 바로 돌 그림이다. 19세기 후반 조선 사회는 모든 분야에서 변화가 격심했고 사람들의

괴석 정학교. 종이에 담채, 각 119×34센티미터. 정학교는 광화문 현판 글씨를 썼을 정도로 이름난 서예가였다. 그의 돌 그림은 돌 같지 않다. 덩어리가 많이 뒤틀려 자기 모습을 잃어버린 무늬기도 하고 얼핏 추상화에서 볼 수 있는 형상을 지닌 조형 실험의 결과처럼 보이기도 한다. 개인 소장.(옆면)

욕망 또한 컸으며 따라서 취미 또한 엄청나게 다양했다. 남나비와 정괴석의 출현은 19세기 후반 조선 근대 사회의 한 특징이다. 사회가 전문화를 요구할 정도로 다양해졌던 것이다.

정괴석은 위아래로 긴 화폭을 쓴 돌 그림을 많이 남기고 있다. 위아래로 긴 화폭은 19세기 화단을 휩쓴 유행이었다. 이것은 넓지 않은 한옥 구조에 절묘할 정도로 아주 잘 맞았다. 커다란 욕망과 다양한 취미를 가진 신흥 계층의 장식 취향을 염두에 둔다면 어떤 구도로 그림을 그려야 할지 뻔한 일이다.

아무튼 이런 크기의 화폭은 수직 구도로 처리할 수밖에 없는 전제 조건이었다. 이러한 제약에도 불구하고 대부분의 전문화가들은 그 조건을 놀라울 정도로 잘 소화하여 자신의 뜻대로 주물렀다. 앞서 본 모든 화가들이 그랬고 정학교도 마찬가지다. 예외가 없는 것은 아니지만 곡선으로 휜 듯 전체 구도를 잡고 선을 없애 가며 먹을 적절하게 써 아주 멋진 돌 덩어리를 창조했다. 괴석이란 소재 자체가 대개 그렇지만 정학교의 돌 그림은 돌 같지 않다. 덩어리가 많이 뒤틀려 자기 모습을 잃어버린 무늬기도 하고 얼핏 추상화에서 볼 수 있는 형상을 지닌 조형 실험의 결과처럼 보이기도 한다.

1900년에 그린 한 폭의 돌 그림에 쓴 화제를 보면 그 이상한 돌 그림을 어찌 보아야 하는지 대강 짐작할 수 있다.

우뚝 솟은 괴석은 호랑이나 표범이 걸터앉은 듯하고
푸른 나무가 텅 빈 마을을 덮었다.

화가는 돌을 그리고 있지만 호랑이와 표범을 생각하는가 하면 푸른 나무와 텅 빈 마을 따위를 떠올려 보고 있다. 이처럼 화가도 여러 가지를 마음껏 상상하고 있는 바에 감상자라고 상상하지 말아야 한다는 법은 없겠다. 아니, 훨씬 더 자유로이 상상력을 발휘해야 할지도 모른다. 바로 이 대

목에서 왜 정학교가 자신의 호를 꿈꾸는 사람, 꿈속 사람이란 뜻의 '몽인'이라 지었는지 어렴풋하나마 짐작할 수 있을 것이다.

신감각파의 몰락

세기말에 이르렀을 때 신감각파는 이제 더 이상 새로운 것이 아니었다. 모든 것들이 몇십 년 동안 인기를 누려 왔지만 바로 그 세월이 그들의 양식을 눈에 익은 것으로 바꿔 놓았고 낡은 것으로 밀어냈다.

거장들은 새로운 실험을 대담하게 추구하기엔 너무 늙어버렸다. 게다가 왕성한 혁신을 꾀할 제자를 길러내는 데 성공한 거장은 없었다. 많은 후배 화가들이 거장들의 양식을 흉내냈지만 새로운 시대의 상황이 빚어내는 감각과 조형 실험을 꾀할 역량을 갖춘 천재의 출현을 보기 어려웠다. 여전히 거장들의 낡은 양식을 애호하는 주문자들이 거장과 후배들 앞에 줄을 섰지만 도전과 실험 정신을 잃어버린 채 형식화를 재촉하는 마약일 뿐이었다.

새 시대는 새로운 미의식과 조형을 요구하고 있었음에도 지나간 옛 영광을 곱씹으며 같은 짓을 되풀이하고 있었으니 신감각주의 경향은 19세기 말에 이르러 한 시대를 마감해야 했다.

근대 수묵 채색화의 동향

민간 장식화

19세기 채색화 가운데 가장 눈길을 끄는 것은 민간 장식화이다. 이것은 대개 18세기부터 널리 퍼지기 시작했을 것으로 여러 연구자들이 짐작하고 있다. 민간의 경제력이 높아짐에 따라 민간 신앙을 반영하고 있는 그림을 살 수 있는 능력이 생겼고 또한 생활미를 찾을 수 있는 분위기가 이루어졌던 시대였기 때문이다.

물론 민간 장식화의 양식은 이미 있던 귀족 사회의 화려한 장식화에 뿌리를 두고 있다. 그 같은 양식 가운데 보다 화려한 채색과 좀더 단순한 기법을 발전시켰던 것이다. 하지만 시대와 작가, 지역을 나눌 수 없으므로 무엇이 어떻게 바뀌며 발전하고 쇠퇴했는지, 언제 어디서 무엇이 유행했는지 알 수 없다.

민간 장식화를 그린 화가들은 거의 떠돌이 화가들이었다. 그들의 기량이 당대 일급 화가에 미치지 않았으므로 정교함이나 섬세함, 구도의 충만 따위는 한 수 아래였다. 그럼에도 민간 장식화를 모두 한통속으로 평가하기 어려운데 그것은 많은 수의 여러 떠돌이 화가들이 오랜 세월 동안 이곳

화조화 종이에 채색, 각 30×60센티미터. 민간 장식화 가운데는 정교한 것도 있고 거친 것도 있으며 기운생동하는 것도 있고 뻣뻣하기 짝이 없는 것도 있는 데다가 이름을 밝히지 않았으되 개성이 넘치는 멋진 장식화도 있었다. 개인 소장.

저곳에서 그려냈기 때문이다. 그러다 보니 그 가운데 정교한 것도 있고 거친 것도 있으며 기운생동하는 것도 있고 뻣뻣하기 짝이 없는 것도 있는 데다가 이름을 밝히지 않았으되 개성이 넘치는 멋진 장식화도 있었다.

아무튼 민간 장식화의 유행에 따라 때로는 일급 화가에게 그같이 유행하는 장식화를 주문하는 갑부도 생겼다. 교과서처럼 잘 짜인 구도에 정교 섬세한 장식화가 그렇게 만들어졌던 것이다.

민간 장식화는 서민들이 미의식과 생활 감정을, 복이 깃들기 바라는 소재는 거꾸로 힘겨운 시절의 희망을 비추고 있다. 민간 장식화는 대부분 착함을 찬양하고 악을 징계하며 사악한 불행을 막고 좋은 일만 찾아오길 바라는 소재와 풍요롭고 오래 살기를 꿈꾸는 소재들을 다루고 있다. 그런 뜻에서 「까치 호랑이」 그림은 민간 장식화의 대표라 이를 만하다.

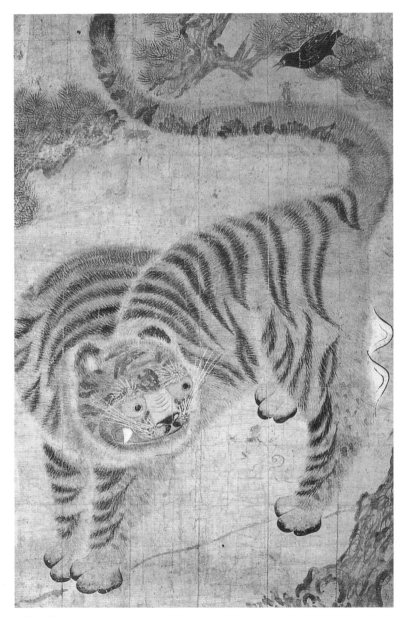

까치 호랑이 종이에 채색, 110×75센티미터. 민간 장식화는 대부분 착함을 찬양하고 악을 징계하며 사악한 불행을 막고 좋은 일만 찾아오길 바라는 소재와 풍요롭고 오래 살기를 꿈꾸는 소재들을 다루고 있다. 개인 소장.

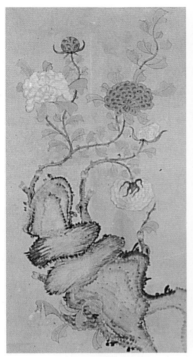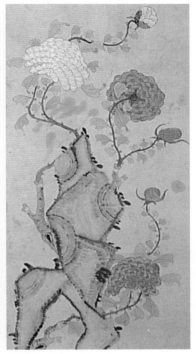

모란과 돌 종이에 채색, 각 105×53센티미터. 장식화는 민간의 이상을 다루는 탓에 환상적 분위기를 자아내는 경우가 많다. 말하자면 꿈속을 그린 것이다. 더구나 기량의 미숙으로 말미암아 천진난만하고 기괴한 분위기를 풍기기도 했으니 매력이 넘치는 그림이 많다. 개인 소장.

　장식화는 절망스런 현실을 이기면서 희망을 찾자는 뜻이 담겨 있는 장식화이므로 그림은 재미도 있지만 민간의 이상을 다루는 탓에 환상적 분위기를 자아내는 경우가 많다. 말하자면 꿈속을 그린 것이다. 더구나 기량의 미숙으로 말미암아 천진난만하고 기괴한 분위기를 풍기기도 했으니 매력이 넘치는 그림이 많다.

　오늘날 18, 19세기 민간 장식화는 민화라는 이름으로 뭉뚱그려 부르고 있다. 가짜도 많은 데다가 지나치게 신비화시켜 마치 그게 조선 민족이 지닌 미의식의 알맹이처럼 부풀리는 사람도 없지 않다. 민화 아닌 수묵 채색화는 모두 중국 그림의 영향을 받아 얼마간 바꾼 것이라고 보는 태도와 더

불어 아주 잘못된 것이다. 더욱이 문인 정신이 깃들어 있지 않다는 이유로 민간 장식화를 영혼이 빠진 채 얇고 가벼운 도안쯤으로 여기는 태도는 뒤틀린 것이다. 그림이란 사람의 미적 활동이 낳은 조형물이며 오랜 세월 숱한 사람들로부터 환영받았던 것이라면 그 뜨거운 지지 속에 깊고 넓은 영혼의 울림이 없을 리 없다.

　　장식화가 모두 그렇지만 민간 장식화는 화려한 채색을 기본으로 삼는다. 또 선묘에 색면을 써서 단순하다. 구도가 복잡한 경우에도 크고 작은 변화보다는 단순함을 되풀이해 부담없이 한눈에 들어오도록 만든다. 때

서가도 10폭 병풍(부분) 비단에 채색, 150×380센티미터. 책과 종이, 벼루, 붓, 연적, 꽃병 따위가 정돈된 책장 그림은 좋은 장식화였다. 따라서 책장 그림은 대개 병풍으로 만들어져 양반집 사랑방이나 과거 시험을 준비하는 공부방을 장식하였다. 통도사 성보박물관 소장.

로 그런 상투성을 벗어나는 경우도 있지만 미묘하고 세심한 변화와 풍요로운 기교와 야심만만한 작가의 욕망 따위를 보이는 경우는 거의 없다. 당대 일급 화가들이라 하더라도 장식화에 결코 작가의 세계관 따위의 야심 찬 견해를 드러내지 않듯 모든 민간 장식화 또한 주문자의 세계관과 영혼을 담는 그릇이었다. 이를테면 양반집 사랑방이나 과거 시험을 준비하는 공부방 장식을 위한 「책장」 병풍이 바로 그런 것이라 하겠다.

이형록(李亨祿, 1808년~?)은 화원 가문 출신의 뛰어난 화가였다. 그는 특히 장식화 수법으로 「책장」을 많이 그려 유명했다. 책과 종이, 벼루, 붓, 연적, 꽃병 따위가 정돈된 책장 그림은 좋은 장식화였다. 따라서 책장 그림은 대개 병풍으로 만들어져 양반집 글방에 자리를 잡았다. 이형록과 같은 시대를 살았던 역관이자 시인이었던 이상적(李尙迪, 1804~1865년)은 이같은 책장 그림을 보고 배우기를 권했다.

그 누가 만권 책 쌓인 그림, 그림으로 그려내고 병풍을 만들어 글방에 두었는가.

임아, 이 글자 없는 그림을 보고서 부지런히 배우며 게으름을 물리쳐라.

화가의 그림에는 그림 밖의 뜻을 담았으니 너는 이 그림을 보면서 글 읽기에 힘쓰라.

이 무렵 신분제가 무너지면서 그 숫자가 늘어날 대로 늘어나 인구의 7할이나 차지하고 있던 양반들에게 책장 병풍이 필요했던 사실은 여러 가지를 짐작케 한다. 더구나 그림이 화려하기 짝이 없으니 글방의 분위기를 어떻게 꾸미고 싶어했는지를 알 수 있다. 19세기 중엽 신흥 양반들의 장식 욕구가 비단 책장 그림에 머물렀던 것은 아니었을 터이다. 아무튼 장식화란 주문하는 사람의 쓸모가 그 가치를 결정해 주는 것이었다.

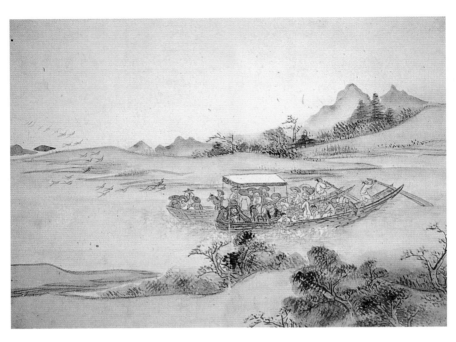

풍속화

　김홍도(金弘道, 1745년~?)와 신윤복이 한껏 끌어올린 풍속화의 높이를 이을 만큼 뛰어난 화가가 다시 나타나기는 어려웠다. 왜냐하면 그들의 천재가 너무 지나칠 정도였으니 말이다. 신윤복이 세상을 떠난 뒤인 19세기 중엽에 이르면 거의 풍속화다운 그림을 찾을 길이 없을 정도가 된다. 짐작컨대 김홍도와 신윤복의 풍속화를 대물림하여 베낀 그림들이 있었을 듯하다.

　19세기 중엽 도시와 농촌의 생활이 앞선 시대와 달라졌음을 짐작하기엔 어려움이 없다. 따라서 김홍도와 신윤복의 시대를 본뜬 풍속화가 사라졌던 사실은 자연스러운 추세였을 터이다. 이 대목에서 새로운 풍속화가 등장할 수 있는 여지를 엿볼 수 있다. 그러나 새로운 풍속화 양식이 나타나기는커녕 전통을 잇는 풍속화조차 찾아보기 힘들다. 그런 가운데 이형록이 남긴 풍속화가 우리의 눈길을 끈다.

　국립중앙박물관이 갖고 있는 「나룻배」와 「눈 속 장보러 가는 길」은 빼어난 감각을 자랑하고 있다. 「나룻배」는 강줄기를 따라 나란히 흐르는 두 척의 배를 그리고 있는데 한쪽엔 양반 중심이며 다른 한쪽 배엔 여성과 서민들 중심으로 이루어져 있다. 수평 구도를 갖춘 이 그림에 서고 앉은 사람들 얼굴이 여러 각도로 엇갈려 활기를 북돋우고 노젓는 사공의 자세와 배 밑 물결 거품, 갈매기가 움직임과 속도감을 주고 있다. 「눈 속 장보러 가는 길」은 겨울날 부지런히 장터를 향해 가는 행렬을 그렸다. 약간 사선인 길

나룻배 이형록. 종이에 담채, 28.2×38.8센티미터. 강줄기를 따라 나란히 흐르는 두 척의 배를 그리고 있는데 수평 구도를 갖춘 이 그림에 서고 앉은 사람들 얼굴이 여러 각도로 엇갈려 활기를 북돋우고 노젓는 사공의 자세와 배 밑 물결 거품, 갈매기가 움직임과 속도감을 주고 있다. 국립중앙박물관 소장. (옆면 위)

눈 속 장보러 가는 길 이형록. 종이에 담채, 28.2×38.8센티미터. 약간 사선인 길을 따라 가는 사람들이 대부분 뒷모습이어서 아득한 느낌을 주고 있으며 특히 말들이 앞다리를 모두 사선으로 내리뻗어 미묘한 리듬을 돋운다. 국립중앙박물관 소장. (옆면 아래)

줄광대 김준근. 종이에 채색, 18×25.5센티미터. 김준근은 서울, 부산, 인천 따위를 떠돌며 숱한 풍속화를 그렸으며 많은 외국인들이 그림을 사갔다. 그의 풍속화가 대부분 예쁜 겉모습을 갖고 있음은 관광용 기념 풍속화라는 사실과 관련이 있다. 독일 함부르크 인류학박물관 소장.

을 따라가는 사람들이 대부분 뒷모습이어서 아득한 느낌을 주고 있으며 특히 말들이 앞다리를 모두 사선으로 내리뻗어 미묘한 리듬을 돋운다. 맑고 은은한 가운데 엷은 설채는 김홍도와 신윤복의 매력적인 조형 감각을 생각나게 해주는 것이다. 게다가 이형록 나름의 차분함과 미묘함을 바탕 삼아 대상을 묘사하는 기교를 보여 주고 있다.

　김준근(金俊根, 1850?~1899년?)과 김윤보(金允輔, 1870?~1928년 이후)는 모두 세기말 세기초를 풍미한 풍속화가들이다. 김준근은 서울, 부산,

농가실경도 가운데 소작료를 내다 김윤보. 종이에 채색, 29.5×21센티미터. 지주를 구석으로 몰아넣고 쭈그려 앉혀 놓았다. 희미한 붓질 탓인지 위엄이라곤 조금도 찾아볼 수 없다. 소작인들도 별로 나을 게 없이 허약한 모습이니 지주와 소작인 사이의 갈등을 그리려고 했던 것은 아니다. 재미있는 것은 잽싼 닭과 횅한 소의 표정이다. 개인 소장.(맨 위)

형정도 김윤보. 종이에 채색, 29.5×42센티미터. 등장하는 인물들의 표정에 별달리 긴장이 없고 특히 죄수들은 여유만만하기조차 한, 아무튼 갈등과 긴장감이 없는 그림이다. 개인 소장.(위)

인천 따위를 떠돌며 숱한 풍속화를 그렸고 또한 많은 외국인들이 그의 풍속화를 사갔다. 그의 풍속화가 대체적으로 민속을 소재로 한 까닭이 거기에 있고 외국 박물관이나 도서관 따위에 소장되어 있는 작품들이 발견되고 있으니 당연스런 일이다. 김준근의 풍속화가 대부분 예쁜 겉모습을 갖고 있음은 관광용 기념 풍속화라는 사실과 관련이 있다.

김윤보는 평양 화단의 명가로 이름을 떨치고 있었다. 그의 「농가실경도」 화첩 23폭과 「형정도(刑政圖)」 화첩 48폭은 그 무렵 생활상과 관가의 경찰 풍속을 잘 보여 주고 있다. 그 가운데 소작료 납입 광경을 그린 작품을 보자. 지주를 그림에 있어 구석으로 몰아넣고 쭈그려 앉혀 놓았다. 희미한 붓질 탓인지 위엄이라곤 조금도 찾아볼 수 없다. 소작인들도 별로 나을게 없이 허약한 모습이니 지주와 소작인 사이의 갈등을 그리려고 했던 것은 아니다. 재미있는 것은 잽싼 닭과 휑한 소의 표정이다. 또 「형정도」는 죄수를 연행, 취조하는 장면이나 징역살이하는 죄수들을 다루었다. 하지만 등장하는 인물들의 표정에 별다른 긴장이 없고 특히 죄수들은 여유만만하기조차 하다. 몰락한 나라 관리들이 부패와 탐학에 빠졌으니 죄수들이 죄의식에 빠질 리 없다는 뜻을 헤아릴 수도 있지만 아무튼 갈등과 긴장감이 없는 그림이다.

풍속화가 당대의 삶을 그저 보여 주는 게 아니라 시대의 특징과 성격을 집약해 드러내야 하는 것이라면 김윤보의 풍속화는 이러저러한 부분을 잡다하게 보여 주는 정도에 머무는 것에 지나지 않는다. 더욱이 김윤보의 풍속화를 높이 평가하기 어려운 것은 화가의 형상화 능력에 있다. 첫째, 인물 묘사력이 뛰어나지 못하다는 점이다. 다음으로 구도가 평범하고 따라서 분위기가 가벼워 깊이를 느낄 수 없다는 것도 큰 약점이다. 김준근의 관광 기념 풍속화와 크게 다를 바 없다.

어지러운 세상을 떠나 평범한 마을로 숨어들고 싶은 마음을 담고자 하는 뜻이 담겨 있으므로 전통적인 풍속화 양식이라 보기 어렵지만 지운영

(池雲英, 1852～1935
년)의 「나무꾼」 그림
이 훨씬 실감난다.
1924년에 그린 이 작
품은 나무꾼의 휴식
을 통해 절망과 희망
을 보여 주고 있다. 화
면을 가득 채우고 있
는 요란한 소나무와
나무를 가득 채운 지
게, 지게와 떨어져 곰
방대를 물고 있는 나
무꾼의 쓸쓸한 표정
이 그렇다.

　이 같은 전통적 풍
속화들은 더 이상 생
명을 지킬 힘이 없었
다. 사진술의 도입과
유행이 가져온 충격
이기도 했지만 식민
지로 전락한 시대의
생활 감정을 추구하
는 내용을 찾지 못했
으니 시대 예술로서
장점을 잃어버린 탓
이 으뜸이겠다.

나무꾼 지운영. 종이에 담채, 125×60센티미터. 나무꾼의 휴식을
통해 절망과 희망을 보여 주고 있다. 화면을 가득 채우고 있는 요란
한 소나무와 나무를 가득 채운 지게, 지게와 떨어져 곰방대를 물고
있는 나무꾼의 쓸쓸한 표정이 그렇다. 개인 소장.

종교화

　종교화는 종교 의식을 위한 예배용 및 절집을 장식하는 것이므로 화려한 채색을 기본으로 삼는 그림이다. 또한 예배 대상 인물을 중심에 크게 자리잡아 놓음으로써 믿음을 키우는 독특한 수법을 쓰고 있다.

　19세기 중엽에 이르러 불교 그림들은 앞선 시대와 다른 특징들을 갖추기 시작했다. 옆으로 긴 가로 구도가 유행한다거나 화면에 꽉 찬 구도가 흔해지며 군청색을 잘 쓰는 채색 수법, 성곽이나 장막이 나타나는 따위라든지 여러 가지가 달라졌다. 더구나 등장 인물들이 훨씬 현실적인 사람의 모습을 갖추기 시작했는데 때로는 기량이 없는 화가가 그려 딱딱하고 우스꽝스러운 모습의 인물, 번잡스런 구도 따위가 종종 나타나기도 했다.

　19세기에 눈길을 끄는 것은 지옥을 그린 지장시왕도(地藏十王圖)이다. 1885년

시왕도 비단에 채색, 130×114센티미터, 1885년. 19세기 시왕도 양식은 복잡한 화면 구성으로 아주 꽉 찬 구도를 보여 주고 있다. 위아래를 갈라 치는 구름 대신 성벽이 나타나며 시왕 뒤에 병풍 또는 장막 따위가 나타나 화폭을 풍부하게 만들고 있는 것이다. 서울 성북구 흥천사 소장.

에 그린 서울 성북구 정릉동 흥천사의 「시왕도」에서 보듯 19세기 시왕도 양식은 첫째로 복잡한 화면 구성으로 아주 꽉찬 구도를 보여 주고 있다. 둘째 특징으로는 위아래를 갈라 치는 구름 대신 성벽이 나타나며 시왕 뒤에 병풍 또는 장막 따위가 나타나 화폭을 풍부하게 만들고 있는 것이다. 또한 1880년대에 들어와 등장 인물들의 얼굴이 초상화처럼 그림자를 또렷하게 표현한 것들이 부쩍 늘어났다. 더불어 인물들이 우스꽝스러운 모습을 띠는 경우가 많아졌다.

김윤보의 풍속화 가운데 「형정도」를 떠올리게 하는 「시왕도」의 모습을 미술사학자 김정희는 다음처럼 썼다.

인물 하나하나에 개성이나 정성이 없이 이목구비만 간략하게 표현하고 있다. 벌을 가하는 옥졸의 모습도 전과 같이 붉은 머리털이 휘날리는 무시무시한 나찰의 모습이 아니라 오히려 장난끼 어린 악동과도 같은 모습으로 변하였고, 악귀에 비해 상대적으로 죄인을 작게 묘사하여 무서운 느낌을 더욱 강조하던 18세기와는 달리 이제 악귀는 죄인과 비슷한 크기로 그려져 크게 두드러지지 않는다. 그리고 시왕의 얼굴은 지장보살도와 마찬가지로 눈 주위를 둥글게 음영을 표현하여 초상화 기법을 연상시키며, 얼굴은 더욱 현실적인 모습으로 변모하여 이제 더 이상 죄인을 심판하는 엄격하고 공정한 재판관의 모습을 떠올리기 힘들다.(『조선시대 지장시왕도 연구』, 일지사, 1996. 389쪽)

19세기 전반기는 이상하게도 불교 그림의 공백기나 다름없을 정도였지만 19세기 후반은 불교 화단에 숱한 계보와 유파가 활약을 시작해 대단한 풍요를 누렸다. 서울·경기·충청 지역을 휩쓴 김곡영난(金谷永煖)파를 비롯해 모든 지역 나름의 계보가 활발한 활동을 벌였던 것이다. 19세기 말 20세기 초 경기도 일대의 불교 그림에서 보듯 청록색 따위로 도안화한 바

산신도 도순. 비단에 채색, 112.1×93.5센티미터, 1858년. 호랑이와 동자들에 둘러싸인 백발의 산신을 그윽한 분위기로 묘사한 걸작이다. 이 같은 구도가 산신의 자비로운 표정과 어울려 지나칠 정도로 포근한 느낌을 자아낸다. 전남 승주군 송광사 소장.

위나 산들이 나타나 장식화 경향을 보이고 나아가 「산신도(山神圖)」에 도식적인 세 개의 산 기둥이 나타나기도 하는 변화가 그렇다. 20세기에 들어와서는 민화의 화조화 따위 양식이 불교 그림에 나타날 정도였다.

19세기 후반 이후 종교화의 변모는 바뀐 시대를 반영하는 것이다. 새로운 구도와 색채는 변화한 생활 감각 및 조형 의식을 뜻하는 것이며 지장시왕도나 산신도의 유행 또한 불교 신앙을 통한 공포감과 불안감 해소를 꾀하고자 했던 민중들의 의식을 거울처럼 비추는 것이다.

대신할머니 비단에 채색, 82×58센티미터, 1900년대. 후덕한 인상이 그윽하다. 너그러운 이웃 아주머님 같은 느낌을 주고 있으니 그만큼 대중 생활 공간에 가까이 있다는 뜻이겠다. 평양 소재.

이 무렵 널리 퍼진 무신도(巫神圖) 또한 현실의 공포와 불안 해소를 꾀하고자 하는 것이다. 무신도는 교단의 거대한 무게를 받고 있지 않은 탓인지 훨씬 부드럽고 분방한 양식을 갖고 있다. 무당의 원조라 할 만한 「대신할머니」 그림에서 보듯 후덕한 인상이 그윽하다. 너그러운 이웃 아주머님 같은 느낌을 주고 있으니 그만큼 대중 생활 공간에 가까이 있다는 뜻이겠다. 따라서 등장 인물들도 위엄을 보이기보다는 푸근하고 유연한 분위기

를 지닌다. 화폭 또한 현란하지 않고 단조로우며 대개 한 폭마다 한 명의 인물로 그치고 있어서 보는 이를 편하게 해준다. 이것은 불교가 다단계의 거창한 조직을 갖추고 있어 위압적인 두려움을 지니고 있는 것과 다르다. 불교 그림 가운데 대중들에게 가장 가까이 다가서고자 했던 칠성당의 산신도가 무신도의 산신도와 왜 똑같은지 짐작케 하는 대목이다.

초상화

채색화 가운데 주요한 종류인 초상화는 19세기 후반에 이르러 많은 변화를 보였다. 얼굴 묘사에서 살의 결에 따르는 이른바 육리문(肉理紋) 붓질을 하면서 그림자가 강하게 드러나는 기법을 쓴 것이다. 이러한 기법은 앞선 시대에도 있었지만 19세기에 들어와 일반화되었다. 물론 1857년 이한철(李漢喆, 1808~1880년 이후)이 그린 「김정희상」처럼 얼굴의 주요 부분을 선으로 그린 다음 오목한 부분을 선염으로 처리하는 전래의 기법도 없지는 않았다. 차분하고 단아한 느낌을 주는 이런 종류의 초상화가 이 시기를 끝으로 사라지고 19세기 말엽에 이르면 선묘와 선염을 쓰면서도 그림자가 또렷하게 드러나는 기법을 섞어 쓰기 시작했다. 아흔 살 때인 1886년까지 살았던 사대부 허전(許傳)을 그린 초상화는 19세기 후반 차분하고 단아한 느낌을 주는 이런 종류의 초상화가 이 시기를 끝으로 사라짐을 보여 준다. 또한 19세기 말엽에 이르면 선묘와 선염을 쓰면서도 음영이 또렷하게 드러나는 기법을 섞어 쓰기 시작했다.

한편 불교 교단에서도 큰스님들의 초상화를 그려 모시는 전통이 있었다. 1825년에 그린 「각진국사상(覺眞國師像)」은 일반 초상화와 달리 진채를 화려하되 옅고 밝게 쓴 점과 더불어 배경에 바위와 소나무를 배치한 점이 남다르다.

김정희상(부분) 이한철. 비단에 채색, 131.5×57.7센티미터, 1857년. 얼굴의 주요 부분을 선으로 그린 다음 오목한 부분을 선염으로 처리하는 전래의 기법도 없지는 않았다. 개인 소장.

허전상(부분) 이한철. 비단에 채색. 얼굴의 주요 부분을 모두 선으로 그린 뒤 살결을 따라 육리문을 써서 그림자를 잘 드러내 보인 대표적인 작품이다. 개인 소장.

각진국사상 비단에 채색, 13 ×85.5센티미터. 불교 교단에 서도 큰스님들의 초상화를 그려 모시는 전통이 있었다. 1825년에 그린 「각진국사상」은 일반 초상화와 달리 진채를 화려하되 엷고 밝게 쓴 점과 더불어 배경에 바위와 소나무를 배치한 점이 남다르다. 동국대학교 박물관 소장.

또 초상화는 아니지만 산신을 그린 송광사의 「산신도」도 빼놓을 수 없다. 1858년 승려 화가 도순(道詢)이 그린 송광사 「산신도」는 호랑이와 동자들에 둘러싸인 백발의 산신을 그윽한 분위기로 묘사한 걸작이다. 이 같은 구도가 산신의 자비로운 표정과 어울려 지나칠 정도로 포근한 느낌을 자아낸다. 「각진국사상」처럼 배경에 소나무를 그려 넣은 점도 자칫 단조로울 뻔한 화면에 변화를 불러일으키고 있다.

그린 연대와 화가를 알 수 없는 「고종황제 어진」은 20세기 초엽에 그린 게 아닌가 싶다. 지금 궁중유물전시관에 보관된 이 작품은 몰락해 가는 왕의 초상화답게 힘이 빠진 고종의 횅한 눈동자가 눈길을 끌고 있다. 선

고종황제 어진 비단에 채색, 210×116센티미터, 20세기. 몰락해 가는 왕의 초상화답게 힘이 빠진 고종의 휑한 눈동자가 눈길을 끌고 있다. 선묘를 전혀 쓰지 않고 채색으로 모든 것을 그린 작품인데 특히 배경의 비단 휘장과 붉은 옷이 강렬한 느낌을 준다. 창덕궁 소장.

묘를 전혀 쓰지 않고 채색으로 모든 것을 그린 작품인데 특히 배경의 비단 휘장과 붉은 옷이 강렬한 느낌을 준다.

초상화는 인물을 완전하게 재현하는 기록화였다. 완전하다는 말뜻은 겉모습을 닮게 그릴 뿐만 아니라 그 정신까지 닮게 그려야 한다는 뜻이다. 생김새와 정신이 모두 닮아야 한다는 이른바 전신사조란 말이 인물화를 그리는 데서 생긴 낱말임을 생각할 필요가 있다. 따라서 전신이 얼마나 중요한지는 쉽게 알 수 있다. 대부분의 초상화가들이 얼굴 묘사에 혼신을 기울였던 것도 따지고 보면 사람의 정신이란 얼굴로 드러난다고 여겼던 탓이다.

세기말 세기초 형식파

19세기 형식화 경향의 전통

세상이 바뀌어도 변하지 않는 것이 있는 법이다. 그 힘은 오랜 전통을 지키는 힘이다. 변화를 두려워하는 이들은 안정된 자리를 지향하며 그것을 되풀이한다. 이들에게 실험이나 즉흥이란 한갓된 것일 뿐이다. 이들은 밀려드는 새로움을 위기로 받아들여 낡은 것을 닦아 빛내고 전통을 튼튼히 담금질한다.

그러한 힘은 어느 시대에나 있었고 진보 세력에 맞서 한 사회의 갈등을 조절하며 균형을 잃지 않도록 만들어 갔다. 대개는 보수 세력의 힘이 지배적인 위치에 있지만 언제나 역사는 진보의 편을 들어주곤 했다. 미술을 비롯한 예술의 역사도 마찬가지다.

18세기 전반엔 정선, 후반엔 김홍도가 그랬고 19세기 중반부터는 김수철을 비롯한 신감각주의 경향의 화가들이 그랬다. 그러나 바로 그 시대에도 당대 진보적인 기운을 타지 않고 전통을 지키는 화가들이 더 많았다. 다만 세월이 흐른 뒤 전통을 지키려 했던 화가들은 영향력을 잃은 채 미술사의 뒤켠으로 사라져 갔다.

18세기 말부터 19세기 초에 태어난 화원들은 대단한 자부심을 지니고 있었는지 모른다. 당대 최고의 화가로서 화원 김홍도가 이름을 떨치고 있었던 시절에 자랐을 터이니 말이다. 지식인들 사이에 최고의 시인으로 칭송받던 신위조차 김홍도를 신필로 찬양했다. 아무튼 많은 화원 화가들이 김홍도의 화풍을 따랐던 사실을 떠올린다면 그 자부심을 짐작하고도 남음이 있다.

조정규(趙廷奎, 1791~1860년 이후)가 김홍도의 양식을 이어받은 것과 마찬가지로 이한철과 백은배(白殷培, 1820~1900년 무렵), 유숙(劉淑, 1827 ~1873년) 또한 김홍도의 화풍을 따른 화가다. 이들은 모두 왕립 아카데미 도화서에 근무하는 화가였다. 물론 이들이 김홍도의 양식을 그대로 본뜬 모방 작가들은 아니다. 조중묵(趙重默, 1800년~?), 유재소(劉在韶, 1829~ 1911년)를 포함해 모두 다양하고 풍부하기 짝이 없는 창작 기량을 여러 분야에서 발휘한 19세기 중엽 이후의 대표적인 아카데미 작가들이다. 이들은 신감각파 화가들과 더불어 같은 시대를 살아가면서 부분적으로 영향을 받곤 했지만 대개 앞선 시대의 전통을 존중하고 따랐다. 따라서 이들을 묶어 '형식화 경향'을 보인 작가들이라고 할 수 있다. 하지만 이들이 내용 없는 형식을 추구한 형식주의자라고 못박기엔 무리가 뒤따른다. 제대로 연구가 이루어지지도 않았으므로 지금은 그들을 막연하지만 형식화 경향을 보인 작가들이라고 묶어 두겠다.

한 세대 앞서는 조정규를 빼고는 이들 모두 19세기 전기간을 살면서 매우 폭넓은 소재와 기법을 취했다. 이들의 모든 작품을 한자리에 모아 놓는다면 여러 화풍의 실험실 같은 분위기를 맛볼 수 있을 것이다. 어떤 작품은 대단히 전통적이어서 복고적이되 어떤 것은 신감각주의 경향을 연출하고 있다. 또한 대체적으로 한 가지 소재와 종류에 묶이지 않았으니 무척 풍요로운 그림 백화점 분위기를 보여 줄 것이다.

그러나 그들을 압도하는 힘은 전통이다. 신감각파들처럼 개성과 실험

죽수계정도 허련. 종이에 담채, 19.3×25.4센티미터. 같은 제목의 예찬 그림을 본뜬 작품이다. 깔끔한 붓놀림과 단정하고 우아한 분위기를 수평 구도로 연출했다. 허련은 전통을 바닥 밑에 숨기고 스스로 시대의 요구에 따라 개성을 찾으려 했다. 서울대학교 박물관 소장.

을 꾸준히 밀고 나가지 않았던 것이다. 여기서 한 작가 안에 계승과 혁신이 어떻게 엉키는지를 엿볼 수 있다. 그들을 묶기도 하고 풀기도 하는 이 갈등 구조야말로 그들의 형식화 경향을 지배하는 특징이다.

　한마디로 말하는 것은 결코 올바르지 않으나 그들의 양식에 나타나는 다양성과 불안정성은 그들의 삶을 둘러싼 시대 환경에서 비롯한다. 시대 상황을 온전히 승인하고, 저항과 순응 두 쪽 가운데 하나를 골라 밀고 나갔다면 달랐겠지만 그들은 전통을 계승하고 때로 당대를 휩쓰는 양식까지도 따랐으니 그저 그랬을 뿐이다.

그런 유형의 가장 대표적인 화가가 허련(許鍊, 1809~1892년)이다. 화가를 꿈꾸던 젊은 날 김정희를 만나 죽을 때까지 그를 가슴에 품고 가르침에 따랐던 허련은 '압록강 동쪽에 그를 따를 자가 없으니 오히려 내 그림보다 낫다'는 극찬을 김정희로부터 받았었다. 그는 스승의 가르침에 따라 중국의 왕유와 황공망(黃公望), 예찬(倪瓚)의 그림 양식과 그 정신에 빠졌으니 스승의 찬양은 당연한 일이었다.

허련의 「죽수계정도(竹樹溪亭圖)」는 같은 제목의 예찬 그림을 본뜬 작품이다. 깔끔한 붓놀림과 단정하고 우아한 분위기를 수평 구도로 연출했다. 하지만 세월이 흐르면서 허련 또한 개성을 얻기 시작했다.

이를테면 「누각산수도(樓閣山水圖)」는 독필(禿筆)과 손가락에 먹을 묻혀 그렸으니 활달하고 얼기설기 거친 분위기를 보이고 있다. 나는 허련의 작품에서도 양식의 불안정함을 느낀다. 부드럽고 깔끔하지만 그 테두리를 벗어나는 순간 「누각산수도」처럼 혼잡함이 걷잡을 길 없이 드러나는 것이다. 외딴 섬에서 태어나 방랑으로 세상을 떠돌며 자신의 말처럼 '번화한 장안'의 도시 분위기를 맛보기도 했던 순박한 화가에게 세상은 '혼란한 시대'에 지나지 않았다.

스승이 세상을 떠난 뒤 젊은 날의 영광에 몸서리치며 몸과 마음을 기댈 곳 없이 떠돌던 노인 허련은 깔끔함을 바닥에 숨긴 채 얼기설기 얽은 듯 붓과 먹을 놀리는 대담함을 내보였다. 그러나 완전히 개성에 넘치는 화풍의 혁신을 이루어내지는 못했다. 활달함과는 다른 흔들림과 부드러움에 숨어 있는 답답함이 보이는 것이다. 신감각파 화가들이 실험과 도전을 거듭해 이룩한 세계와는 다른 불안함을 보이는 것은 그런 탓이겠다.

이처럼 전통을 계승하되 점차 변화를 지향하는 일은 뛰어난 화가들에게 흔한 일이다. 19세기의 많은 화가들이 그렇게 했다. 그 변화 정도가 얼마큼 센가에 따라 갈림이 이루어졌다. 누군가는 19세기 중엽 이후 시대 양식이라 할 만한 신감각주의 경향을 대담하게 밀고 나갔고 누군가는 시대

에 뒤떨어진 양식을 되풀이하면서 조금씩조금씩 떨리는 손길로 변화를 엿보았던 것이다.

세기말의 천재, 장승업

조일(朝日)수호조약을 맺은 1876년부터 일제의 침략은 노골적이었다. 세기말 세기초, 조선 땅은 먹구름 가득한 곳이었다. 한창 나이에 이 시절을 살았던 세대의 화가들은 두려운 현실에 절망하고 있었다. 신감각을 한껏 뽐내던 대가들도 사라져 갔고 형식화 경향을 좇던 선배들도 낡은 양식을 되풀이할 뿐이었다.

이때 나타난 장승업(張承業, 1843~1897년)이 두려움에 젖어 힘빠진 채 주저앉아 있던 조선 미술 동네를 완전히 사로잡았다. 그 눈부심이 지나쳐 뒤덮고 있는 먹구름조차 보이지 않을 정도였으니 오직 장승업이란 이름만 빛나던 시대였던 것이다.

장승업의 그림을 보고 있노라면 문인화, 문인 정신 따위의 낱말이 얼마나 무기력한 것인지 금세 깨우칠 수 있다. 19세기 전반기에 그처럼 고상했던 문자향 서권기 정신이 시들어 온데간데없으니 시절은 이미 고상한 문인의 가슴속 정서를 그리워할 때가 아니었던 것이다.

장승업은 거의 문맹에 가까웠다. 그림을 그린 뒤 화제를 쓴 적이 없다. 이따금 몇 자 써넣긴 했지만 대부분 열두 살 많은 선배 정학교, 열여덟 아래인 안중식(安中植, 1861~1919년) 같은 이들이 화제를 써넣었다. 장승업은 일찍이 부모를 여의고 서울에 올라와 떠돌다가 사대부 집안 머슴을 살며 홀로 그림을 깨우쳐 나갔다. 그의 노력이 천재와 어울려 장승업은 단숨에 조선을 뒤흔드는 이름으로 떠올랐다. 최고의 인기 작가로 떠오른 장승업은 도화서 화원으로 뽑혔고 왕이 그려 내라는 그림도 그리지 않을 정도

쏘가리 10폭 병풍 가운데 1폭(왼쪽, 장승업. 종이에 채색, 116.5×32.5센티미터. 호암미술관 소장.)·**물고기와 게 8폭 병풍 가운데 1폭**(오른쪽, 장승업. 종이에 채색, 145×35센티미터, 서울대학교 박물관 소장.) 장승업은 전문 화가의 전형으로 가장 높은 수요를 지니고 있었던 동·식물, 정물 따위를 소재로 삼는 이른바 화조나 어해, 동물, 기명절지에도 최고의 기량을 휘둘렀다.

방 황공망 산수 장승업. 종이에 채색, 151.2×31센티미터. 장승업은 새로울 것 없는 소재와 제재를 작가 마음껏 다뤄 다시없을 완벽한 높이로 끌어올렸다. 맨 위쪽 멀리 솟은 산도 아름답지만 계곡에서 흐르는 물결과 구름 또한 신비롭다. 바로 내려와 강물 위 마을이 보이고 가운데를 빽빽히 채우고 있는 나무 숲은 참으로 울창하다. 맨 아래 짐짓 여유로운 강물 여백은 마치 보는 이를 위해 남겨 둔 듯 유혹하고 있다. 호암미술관 소장.(아래는 부분)

로 대단해졌다. 아무튼 장승업은 전문 화가의 전형으로 가장 높은 수요를 지니고 있었던 동·식물, 정물 따위를 소재로 삼는 이른바 화조(花鳥)나 어해(魚蟹), 동물, 기명절지(器皿折枝)에도 최고의 기량을 휘둘렀다. 그의 「닭」 그림 두 폭은 노련한 붓질과 뛰어난 구도에 감탄할 만하고 세부로 보더라도 빈틈이 없을 정도여서 마치 살아 움직이는 듯 생동하는 기운을 느낄 수 있는 걸작이다.

「방 황공망 산수(倣黃公望山水)」는 그의 대표작이다. 이 작품들은 붓놀림이나 색채 및 먹의 사용법 그리고 구도조차 특별히 새로울 것이 없다. 그런데 놀라운 점이 있다. 바로 그 새로울 것 없는 소재와 제재를 작가 마음껏 다뤄 다시없을 완벽한 높이로 끌어올렸던 것이다. 무엇이든 장승업의 손에 잡히면 모두 장승업의 것으로 바뀌고 만다. 그는 어떤 기법이든 자기 것으로 만들어 무엇을 그리든 자기식으로 소화할 줄 아는 천재였다.

이 작품을 꼼꼼히 살펴보면 참으로 현란한 기교에 절로 감탄이 난다. 전체를 한눈으로 휘어잡아 빈틈없는 짜임새를 갖추었고 부분을 자세히 보더라도 흠잡을 데 없이 촘촘하다. 맨 위쪽 멀리 솟은 산도 아름답지만 계곡에서 흐르는 물결과 구름 또한 신비롭다. 바로 내려와 강물 위 마을이 보이고 가운데를 빽빽히 채우고 있는 나무 숲은 참으로 울창하다. 맨 아래 짐짓 여유로운 강물 여백은 마치 보는 이를 위해 남겨둔 듯 유혹하고 있다.

1891년에 그린 「말 씻기기」는 근경이 화폭을 가득 채운 산수 복판에 말과 사람이 자리잡고 있는 구도다. 위아래로 긴 화폭 속에 옆으로 선 말을 배치하는 구도가 간단치 않음에도 근경의 모든 경물들을 가로로 뉘여 자연스럽게 만들었을 뿐만 아니라 하단과 중간 화폭 바깥에서 엇갈려 삐져나온 나무가 화폭 전체를 활시위처럼 잡고 있어 조화로운 통일감을 빚어내고 있다.

매우 맑고 옅은 바탕 위에 나무와 풀들이 연두와 초록을 자랑하고 있으며 담청색 옷을 입은 인물과 주황색도 화려한 말이 뿜어내는 색채가 아름

말 씻기기 장승업. 비단에 채색, 153×38센티미터. 위아래로 긴 화폭 속에 옆으로 선 말을 배치하는 구도가 간단치 않음에도 근경의 모든 경물들을 가로로 뉘여 자연스럽게 만들었을 뿐만 아니라 하단과 중간 화폭 바깥에서 엇갈려 삐져나온 나무가 화폭 전체를 활시위처럼 잡고 있어 조화로운 통일감을 빚어내고 있다(왼쪽). 말 뒤쪽에 배치한 청록색 물통과 머리 쪽에 매단 붉은색 장식은 자극적일 정도로 화폭을 살아 움직이게 하는 요소라 하겠다. 개인 소장.(아래는 부분)

답다. 게다가 말 뒤쪽에 배치한 청록색 물통과 머리 쪽에 매단 붉은색 장식은 자극적일 정도로 화폭을 살아 움직이게 하는 요소라 하겠다.

천재의 탄생으로 19세기 말엽 조선 화단이 환해졌다. 신감각파에 속해 있던 거장들이 늙어 하나둘씩 세상을 떠나가고 형식파들이 그럭저럭 오랜 붓질을 놀려 커져 버린 그림 시장의 수요를 채워 주고 있을 때 장승업은 화단을 회오리 속으로 몰아넣었던 것이다. 장승업은 일찍이 김수철이 시작했던 문자향 서권기의 몰락을 철저히 완결지었다. 그것은 봉건 철학 및 이념의 몰락과 그 흐름을 함께하는 것이다.

또한 장승업은 신감각파들이 추구해 온 새로운 조형 의식이 쇠락해 가던 19세기 말 화단에 넘치는 활력을 던져 준 전문 화가였다. 그는 전문 화가의 기량이 어떠해야 하는지를 보여 주었다. 그리고 무엇보다 중요한 장승업의 미술사적 의의는 19세기 내내 무기력했던 형식화 경향에 생명을 불어넣었다는 점이다. 그로 말미암아 형식화 경향이 19세기 말 화단의 주류로 떠오를 수 있었고 장승업의 흐름을 잇는 화가만이 행세할 수 있는 바탕을 만들어 놓았다.

더구나 그의 출현은 당시 보수적 지식인들, 신흥 자본가들과 지주로 이루어진 애호가들에게 새로운 작품 수집 의욕을 불러일으키는 계기였다. 그들은 일제 침략에 따른 위기 의식이 남들보다 훨씬 클 수밖에 없었다. 봉건 체제는 물론 민족 자주성을 지키며 또한 외세의 상업 자본이 밀려들어옴에 따라 이권을 침해당하고 있었으니 개인은 물론 민족 경제 수호가 그들에게 매우 중대한 과제일 수밖에 없었다.

그들은 사그라드는 철학과 낡은 이념을 지향하면서 그 생활 감정을 비춰 줄 예술을 요구했다. 낡은 것들을 생동하는 기운으로 되살려내는 장승업의 빼어난 그림 솜씨에 대한 열광은 너무도 자연스런 일이었다. 그들의 지향과 요구를 살아 있는 것으로 여길 수 있었으니 말이다.

장승업 그림의 알맹이는 소재와 구도에서 보이는 '전통의 고수'였다. 물

론 그들에게 장승업 말고도 사군자 특히 대나무와 난초 그림이 있었다. 낡은 철학과 이념을 예술적으로 표현하는 가장 뛰어난 예술 종류였던 것이다. 그러나 전통을 의연히 되살리는 천재 장승업의 존재야말로 그들의 민족적 자부심을 뿌듯하게 채워 줄 샘터였던 것이다.

이 대목에서 일본인들이 경영하는 가게가 늘어선 거리에는 일생을 두고 한 번도 발길을 하지 않았던 장승업을 떠올릴 일이다. 조국을 침탈하는 일제와 복고적인 천재 화가의 인연이 그렇듯 적대적이었다는 사실은 장승업이 지켜낸 전통의 뜻이 위정척사와 민족 자주였음을 짐작케 해준다.

세기말 형식파, 양기훈·지창한·지운영

세기말 세기초의 형식화 경향은 크게 두 갈래로 볼 수 있다. 한 갈래는 장승업이 보여 준 전통적 소재와 구도를 지키는 흐름이며 다른 한 갈래는 대개 19세기 중엽 신감각주의 경향이 낳은 조형 감각을 되풀이하여 형식화로 빠져들거나 새 시대 감각을 틀어쥐기도 하는 흐름이다. 뒷갈래는 몰락하는 신감각주의 경향이 어떻게 후배 화가들 또는 지방으로 퍼져 나갔는지를 보여 준다. 이렇게 보면 세기말 세기초 형식화 경향이란 전통의 계승과 당대의 혁신을 꾀한 흐름이다.

화단의 중심을 이루었던 서울에 거장들이 활동했던 것은 예나 지금이나 마찬가지다. 따라서 대개 서울 이외의 지역에서 활동하는 작가들은 미술사에서 크게 눈길을 끌지 못했다. 그것은 시대 정신과 시대 양식이라고 하는 주류 전통과 동떨어져 있을 수밖에 없는 환경 탓이다.

19세기 후반에 이르러 평양에서 이희수(李喜秀, 1836~1909년), 양기훈(楊基薰, 1843~1919년 이후), 함경도에서 지창한(池昌翰, 1851~1921년)과 우상하(寓相夏, 1840년대~?), 대구에서 서병오(徐丙五, 1862~1935년),

전북에서 최석환(崔奭煥, 1840년대~?), 전남에서 허형(許瀅, 1861~1938년) 같은 화가들이 활동했다. 그들은 모두 서울을 휩쓰는 주류 전통과 거리를 두고 스스로 성장했으므로 시대 양식에 충실하긴 어려웠다. 따라서 앞선 시대에 유행했던 양식을 받아들이기도 하고 때로는 개성을 발휘하며 때로는 누군가를 모방한다.

양기훈은 자기 작품 「기러기」에 화제를 쓰면서 '조선국 평양 석연 양기훈'이라고 썼다. 그는 평양을 자랑스레 생각했던 화가였다. 그도 홀로 그림 그리기를 깨우쳐 성공한 화가의 한 사람이었다.

양기훈은 화조, 동물화에 뛰어났다. 사람들은 양기훈 하면 기러기, 기러기 하면 양기훈이라 일렀을 정도였다. 손가락에 먹을 묻혀 그린 이른바 지두화(指頭畵) 「들기러기」는 엷은 먹을 몇 차례만 써서 홍세섭의 그림과 또 다른 멋을 뽐고 있다. 뒤쪽의 갈대는 가늘고 날카로운 삐침이 재미있으나 역시 눈길은 두 마리 새에게 끌린다. 어설픈 듯 가벼운 표정이 웃음을 자아낼 만하다.

들기러기 양기훈. 비단에 수묵, 131×47.3센티미터. 지두화인 이 그림은 엷은 먹을 몇 차례만 써서 홍세섭의 그림과 또 다른 멋을 뽐고 있다. 뒤쪽의 갈대는 가늘고 날카로운 삐침이 재미있으나 역시 눈길은 두 마리 새에게 끌린다. 개인 소장.

산수 비단에 채색, 32.9×41.7센티미터. 양기훈이 그린 것인지 확실하지 않으나 네모 각을 쌓아 올린 바위 표현이 그렇고 쓰러질 듯 엉성하지만 하나하나가 갖은 재롱을 피우고 있는 듯하여 절로 웃음이 나온다. 이 같은 재치와 감각은 조형 유희가 낳은 것이요, 독창성을 뽐을 수 있는 바탕이었다. 개인 소장.

　화가는 자기가 그린 새에게 '사람 오는 것을 본 들기러기는 날기도 전에 먼저 뜻을 바꾸는데 군(君)은 대체 어디서 보았기에 사람에겐 없는 이 모양을 얻었느냐'고 묻는 화제를 썼다. 그런 화가의 재치 또한 웃음을 자아내니 양기훈은 어쩌면 실없이 좋은 사람이었는지도 모르겠다.

　명승지를 그린 「산수」를 보더라도 그의 재치 있는 감각이 뛰어남을 알 수 있다. 이 그림은 양기훈이 그린 것인지 아닌지 아직 정확하지 않다. 하지만 해금강 바위를 아주 독특하게 표현한 양기훈의 재치를 떠올린다면 양기훈의 것으로 보아 무리 없을 듯하다. 네모 각을 쌓아 올린 바위 표현이 그렇고 쓰러질 듯 엉성하지만 하나하나가 갖은 재롱을 피우고 있는 듯하여 절로 웃음이 나온다. 이 같은 재치와 감각은 조형 유희가 낳은 것이요, 독창성을 뽐을 수 있는 바탕이었다.

설경 양기훈. 종이에 수묵, 33.5×89.5센티미터. 매서운 찬바람을 느끼기에 넉넉한 작품이다. 이 그림이 일본의 영향을 받고 있다는 연구자들의 평가가 있을 정도로 필법과 구도의 독특함이 눈길을 끈다. 간송미술관 소장.

지창한은 채색을 전혀 쓰지 않았고 또한 윤곽선도 쓰지 않은 수묵화가였다. 지창한은 대담하기 짝이 없는 붓놀림으로 휘몰아치는 격정을 한껏 퍼붓는 화가다. 담담한 산수도 있지만 1987년 간송미술관에서 열린 근대산수전람회에 나온 「설경」은 매서운 찬바람을 느끼기에 넉넉한 작품이다. 이 그림이 일본의 영향을 받고 있다는 연구자들의 평가가 있을 정도로 필법과 구도의 독특함이 눈길을 끈다.

더구나 10폭짜리 큰 병풍을 꽉 채운 「갈대와 게」그림은 들끓는 마음을 폭발시키고 있다. 화가는 분명 어떤 격정에 사로잡혀 있었을 터이다. 이 작품은 한 세대 앞선 화가 유숙의 「무후대불(武后大佛)」의 대담한 먹쓰기를 발전시켜 거의 파괴적인 높이까지 끌어올려 놓았다. 물풀을 연한 먹으로 조심스레 처리하여 바닥에 깔고 그 위에 갈대와 게를 짙은 먹으로 뒤덮듯 휘둘러 깊이와 운동감을 동시에 얻었다. 때로는 빠르게 늦게 때로는 날카롭게 두텁게 붓을 놀림으로써 깊이와 탄력을 갖추었다.

작품의 첫 느낌은 매우 강하다는 것이다. 폭발하듯 강한 분위기만 갖춘 것이 아니라 되풀이 볼수록 깊이와 넓이, 어둠과 밝음을 함께 느낄 수 있으니 걸작이란 볼수록 땡기는 것인 모양이다. 아무튼 막는 것도 막을 것도 없

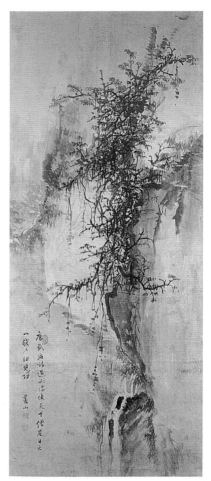

갈대와 게 10폭 병풍(부분) 지창한. 종이에 수묵, 각 133×33센티미터. 한 세대 앞선 화가 유숙의 「무후대불」의 대담한 먹쓰기를 발전시켜 거의 파괴적인 높이까지 끌어올려 놓았다. 물풀을 연한 먹으로 조심스레 처리하여 바닥에 깔고 그 위에 갈대와 게를 짙은 먹으로 뒤덮듯 휘둘러 깊이와 운동감을 동시에 얻었다. 개인 소장.(왼쪽, 가운데)

무후대불 유숙. 비단에 수묵 담채, 115.4×47센티미터. 국립중앙박물관 소장.(오른쪽)

는 마음으로 휘두른 붓끝이 연출해낸 이 작품은 세기말 세기초 최대의 걸작이라 할 만하다.

지운영(池雲英, 1852~1935년)은 젊은 날 애국 청년으로서 행동하는 지식인이었다. 육교시사 맹원으로 민족 자주 의식이 투철했던 청년 지운영은 갑신정변에 실패해 일본에 망명해 있던 개화당 김옥균(金玉均), 박영효(朴泳孝)를 암살하기 위한 자객 임무를 띠고 1886년에 일본으로 갔다. 암살에 실패하고 일본 경찰에 잡혀 강제 송환당한 지운영은 유배 뒤에도 독립운동에 나섰다. 하지만 정치적 재기에 실패하고 은둔, 시서화에 빠져 들었다.

지운영은 인물화를 많이 그렸다. 신선은 물론 술 취한 이태백, 달마대사도 그렸고 일하는 사람도 그렸다. 대체로 부드러운 분위기를 보이는 그의 인물화 가운데 「달마」는 붓의 힘을 과시한 드문 작품이다. 이 작품은 지운영이 범

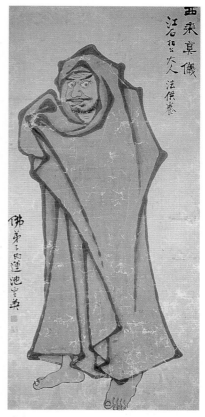

달마 지운영. 종이에 담채, 140×65센티미터, 1910년 이전. 생동감 넘치는 얼굴 표정과 그에 어울리는 옷주름, 대범한 도형 구성 방식을 보여 줌으로써 당대 어느 누구도 흉내내기 힘든 개성과 최고의 기량을 뽐내고 있다. 개인 소장.

속한 화가가 아니라는 사실을 일깨워 주는 증거다. 생동감 넘치는 얼굴 표정과 그에 어울리는 옷주름, 대범한 도형 구성 방식을 보여 줌으로써 당대 어느 누구도 흉내내기 힘든 개성과 최고의 기량을 뽐내고 있는 것이다.

마흔여덟 살 때인 1899년에 그린 대작 「천태산(天台山)」은 고전적 소재와 꼼꼼한 필치로 환상을 추구한 작품이다. 중국 천태산 속을 그린 그림으

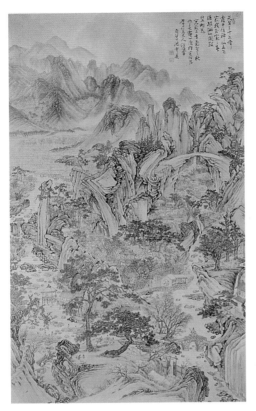

천태산 지운영. 비단에 채색, 117.5×70센티미터, 1899년. 고전적 소재와 꼼꼼한 필치로 환상을 추구한 작품이다. 지운영이 늦게 배운 그림이지만 지극히 복잡한 구도를 소화하는 탄탄한 구성력과 바위를 도형화시키는 능력을 갖춘 화가임을 뽐내는 작품이다. 간송미술관 소장.

로 일본과 중국을 오갔던 지운영이 천태산에 올라 받은 감동을 여기에 담은 것인지도 모르겠다. 늦게 배운 그림이지만 지극히 복잡한 구도를 소화하는 탄탄한 구성력과 바위를 도형화시키는 능력을 갖춘 화가임을 뽐내는 작품이다. 지운영도 이 무렵 여러 화가들처럼 신감각파 전통을 이어 산뜻한 산수 풍경화를 그렸다. 하지만 그것은 이미 시대 정신을 상실한 낡은 양식이었다.

윤용구(尹用求, 1853~1936년)와 강필주(姜弼周, 1850년 무렵~1923년 이후)도 신감각파 전통을 이은 산수 풍경을 그렸다. 담묵을 즐겨 쓴 강필주의 그림은 부드럽고 담담한 느낌을 주고 선묘를 주로 쓴 윤용구의 그림은 어설픈 듯 성긴 맛을 풍기고 있다.

안건영(安建榮, 1841~1876년)과 조석진(趙錫晋, 1853~1920년)은 전형적인 형식화 경향을 보인 화가들이다. 안건영은 장승업과 더불어 조선 도화서 화원의 마지막 명수란 칭호를 얻었다. 안건영은 짧은 세월을 살면서

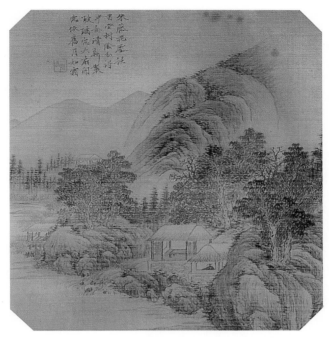

춘경산수도 안건영. 비단에 담채, 33.×30.5센티미터. 차분하고 안정감 넘치는 분위기로 가득차 있어 얼마나 담담한지 모를 지경이다. 어떤 소재든 그의 손에 잡히면 꼼짝없이 고요함의 포로처럼 잠들고 만다. 그것은 붓질과 설채의 뛰어난 구사 탓이며 특히 무게를 추구하는 구도가고요한 분위기를 뒷받침해 주고 있다. 개인 소장.

도 뛰어난 재주를 바탕 삼아 꼼꼼하기 짝이 없는 형식을 이루어냈다. 「춘경산수도」는 물론 「물고기와 게」 또한 차분하고 안정감 넘치는 분위기로가득 차 있어 얼마나 담담한지 모를 지경이다.

어떤 소재든 그의 손에 잡히면 꼼짝없이 고요함의 포로처럼 잠들고 만다. 그것은 붓질과 설채의 뛰어난 구사 탓이며 특히 무게를 추구하는 구도가 고요한 분위기를 뒷받침해 주고 있다. 그의 구도는 중심이 뚜렷하다. 중심 소재가 매우 크고 진한데 그것이 상하 좌우 어느 한쪽으로 치우치더라도 화폭의 균형을 절묘하게 잡아 줌으로써 결코 중심을 상실하는 법이없다. 그러나 그는 일찍 세상을 떠났다.

조석진과 안중식

조석진은 장승업의 제자로 형식화 경향을 대물림한 화가였다. 스승의 활달함과 다른 단정함을 드러내는 조석진은 대단히 탄탄한 묘사 능력을 갖추고 있었다. 묘사 대상을 충분히 파악하여 화폭에 옮겼다. 이를테면 노자를 그린 「이노군도(李老君圖)」에 나타나 있는 소가 그렇다. 엷은 먹으로 그린 이 소는 대단한 사실성을 지니고 있다. 나무나 성곽 및 성문도 매우 사실감 넘치는 꼼꼼한 묘사를 보여 주고 있으며 S자 구도를 활용해 상중하 각각 엇갈린 시점을 적용하면서 운동감까지 살리고 있다.

20세 이전 작품이 거의 남아 있지 않은 조석진은 스승처럼 매우 폭넓은 소재를 다룬 화가였다. 산수는 물론 인물, 동물, 식물, 정물에 이르기까지 못 그리는 그림이 없었다. 또한 풍속도 그려 조석진의 필력을 짐작하고도 남음이 있다. 그 가운데 물고기 그림은 20세기 초를 수놓은 가장 아름다운 그림이었다. 부드러우나 탄탄하고 그래서 깔끔하되 무게가 있는 잉어 그림은 그저 곱고 아름답다. 1918년에 그린 「어락(魚樂)」은 10폭짜리 병풍으로 각 폭마다 다른 물고기들을 그렸다. 게 그림을 빼고 나머지 9폭은 모두 바닥에 물풀이 있고 상단엔 바위 또는 여러 가지 어여쁜 식물들이 성숙한 자태로 흐드러져 있다.

나는 그 사이를 여유 있게 노니는 물고기들이 견딜 수 없이 부럽다. 조석진은 성품이 '묵중(默重)하고 준현(俊賢)하였으며 인격이 고상하다'고 알려졌으니 물고기 그림의 분위기가 꼭 그러하다.

조석진이 세상을 뜨기 세 해 전, 3·1민족해방운동 한 해 전인 1918년 나라를 앗긴 식민지 땅에서 조석진 그림 속의 단정하고 깔끔한 물고기들은 무엇을 하는 것일까. 그 아름다운 그림을 가져다 사랑방에 펼쳐 놓은 어떤 사람은 그 아름다운 물고기들과 어떤 이야길 나누었을까. 묻고 싶지만 화가는 세상을 떠났고 일제는 물러가 버려 물을 수도 겪어 볼 길도 없다.

이노군도 조석진. 종이에 담채, 139.2×72.1센티미터. 대단히 탄탄한 묘사 능력을 갖춘 조석진은 묘사 대상을 충분히 파악하여 화폭에 옮겼다. 이를테면 노자를 그린 이 그림에 나타나 있는 소가 그렇다. 옅은 먹으로 그린 이 소는 대단한 사실성을 지니고 있다. 나무나 성곽 및 성문도 매우 사실감 넘치는 꼼꼼한 묘사를 보여 주고 있으며 S자 구도를 활용해 상중하 각각 엇갈린 시점을 적용하면서 운동감까지 살리고 있다. 국립중앙박물관 소장.

어락 10폭 병풍(부분) 조석진. 비단에 담채, 각 147.5×49센티미터, 1918년. 각 폭마다 다른 물고기들을 그렸다. 게 그림을 빼고 나머지 9폭은 모두 바닥에 물풀이 있고 상단엔 바위 또는 여러 가지 어여쁜 식물들이 성숙한 자태로 흐드러져 있다. 개인 소장.

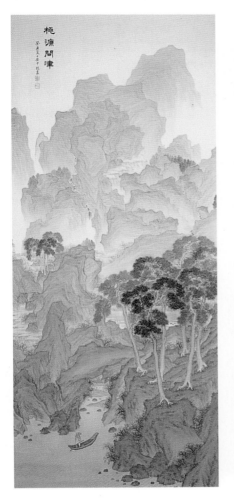

도원문진(안중식. 비단에 채색, 164.4×70.4센티미터. 1913년. 국립중앙박물관 소장)·**풍림정거**
(안중식. 비단에 채색, 164.4×70.4센티미터. 1913년. 국립중앙박물관 소장) 안중식 그림의 특징을
잘 보여 주는 대표작이다. 겹겹으로 치솟은 산세와 꺾임이 돋보이는 선묘, 깊이와 변화를 주는
숱한 태점의 효과를 낸 아름다운 채색화로 그의 독창적인 짜임새와 치밀한 묘사력을 한껏 발
휘하고 있다. 거기에 뛰어난 색채 감각이 어우러져 기이한 느낌, 환상적인 분위기를 연출하고
있다.

백악춘효(부분) 안중식. 비단에 채색, 129.5×50센티미터, 1915년. 구름과 광화문에 둘러싸인 경복궁은 부끄러운 듯 숲에 가려 지붕들만 보이고 근경의 해태상은 힘을 잃은 듯, 원경의 산 또한 외로운 듯 멀뚱멀뚱하기 그지없다. 그럼에도 섬세한 묘사와 담담한 채색으로 무척 아름답기만 하다. 국립중앙박물관 소장.

안중식의 작품도 조석진처럼 20세기 이전의 것이 남아 있지 않다. 안중식의 작품들은 꼼꼼하고 부드러운 성품을 거울처럼 비추고 있다. 그림이란 그린 사람의 거울이란 말이 이처럼 어울리는 경우도 드물다. 1913년에 그린 「도원문진(桃源問津)」과 「풍림정거(楓林停車)」 두 폭은 안중식 그림의 특징을 잘 보여 주는 대표작이다.

이 작품은 겹겹으로 치솟은 산세와 꺾임이 돋보이는 선묘, 깊이와 변화를 주는 숱한 태점의 효과를 낸 아름다운 채색화다. 그 소재가 옛이야기라하더라도 이 작품은 안중식의 독창적인 짜임새와 치밀한 묘사력을 한껏

발휘하고 있다. 거기에 뛰어난 색채 감각이 어울려 기이한 느낌, 환상적인 분위기를 연출하고 있다.

안중식은 그런 작품만 그린 게 아니다. 차분하고 꽉 찬 구도의 산수, 신선 따위의 인물, 연하고 부드러운 화조를 넘나들었다. 안중식은 그때 누구나 그랬듯이 새로운 시대 양식을 꿈꾸지 않았다. 따라서 실험보다는 앞선 시대의 전통을 따랐으며 그 테두리 안에서 안중식다운 분위기를 연출했다. 안중식의 인품을 존경했던 많은 제자들이 이러한 감각과 능력을 배웠고 바로 그 제자들이 20세기 초엽 서울 화단을 주름잡았다.

어떤 대상이든 안중식의 손에 잡혀 화폭에 자리를 잡으면 담담한 분위기에 빨려 들고 만다. 국권을 잃어버린 조선 왕조의 총본산 경복궁을 그린 「백악춘효(白岳春曉)」가 그렇다. 이 작품은 1915년에 그린 것이다. 구름과 광화문에 둘러싸인 경복궁은 부끄러운 듯 숲에 가려 지붕들만 보이고 근경의 해태상은 힘을 잃은 듯, 원경의 산 또한 외로운 듯 멀뚱멀뚱하기 그지없다. 그럼에도 섬세한 묘사와 담담한 채색으로 무척 아름답기만 하다. 영광을 머금은 추억의 아름다움일지도 모르겠다.

「백악춘효」는 개화당과 대한자강회에 참가해 활동했던 안중식을 떠올리게 하는 작품이다. 이 같은 경력으로 말미암아 1919년 3·1 민족해방운동 때 일제 경찰에 끌려가 문초를 당했고 그해 11월, 세상을 떠났다.

민족의 상징, 사군자

민족 정신을 담는 그릇, 사군자

19세기 말, 일본 제국의 총칼이 휘몰아치는 위기 상황에 마주친 민중들은 무력 항쟁을 펼쳤지만 지배 계층은 무기력했다. 보수적 지식인들은 위정척사의 기치를 들고 민중들의 힘을 끌어들였다. 이들은 전국적으로 퍼져 있는 향촌 서원 따위에 둥지를 틀고 외세에 저항했다.

보수적 지식인들은 19세기 민족사적 과제인 봉건성 극복과 근대성 획득에 무기력했다. 그러나 19세기 말에 이르러 일제의 침략에 맞서 민족성을 지키고자 하는 일에 주역으로 나섰다. 주로 그들이 의병장이었음을 보더라도 쉽게 알 수 있는 일이다. 그러나 개혁과 개방 구상을 갖고서 민족적 위기를 타개하려 했던 개화파들은 민중들의 반봉건 역량을 충분히 이끌지 못했다.

19세기 말의 시대 상황은 지식인들이 지향해야 할 가치를 일찍이 바꿔 놓고 있었다. 봉건성 극복이나 근대성 획득보다는 민족 자주성을 제대로 세우는 일이 최고의 가치로 떠올랐던 것이다. 이 같은 시대 정신은 화가들로 하여금 전통을 지키는 쪽으로 나가도록 했다.

문인 전통을 대물림하고 있던 우국지사들은 자신의 태도와 정신을 담는 그릇으로 사군자에 눈을 돌렸다. 사군자의 오랜 전통은 선비들의 정신 세계를 담는 것이었다. 민족 위기 상황에 마주친 지식인들의 뜻을 표현할 최고의 그릇으로 사군자만큼 적절한 도구는 없었을 것이다. 아무튼 사군자가 이때만큼 시대 정신을 상징할 수 있었던 때도 드물었다.

사군자는 동북 아시아 그림 세계에서 대단히 돋보이는 국제적 전통이다. 사군자가 사대부들의 정신 세계를 상징하는 소재로 자리잡은 때는 중국 송나라(960~1279년) 시절이며 특히 원나라(1279~1368년) 때 크게 유행했다. 몽고 민족이 한민족을 지배하던 시절이었으니 자기 민족에 대한 지조와 충성심, 굽히지 않는 저항 정신 따위를 강렬하게 드러냈던 것이다. 조선에서도 오랜 전통을 지니고 있던 사군자는 특히 조선시대에 이르러 각광을 받았다. 이를테면 도화서 화원 시험에서 대나무를 잘 그리면 가장 높은 점수를 받을 수 있었다. 이때 사군자는 감상화로서 사대부들의 고상한 품격을 드러내는 성격이 강했다.

19세기 전반기에 활발한 창작을 꾀했던 신위, 김정희, 조희룡 들은 모두 격변하는 정세 속에서 지식인의 이러저러한 정신을 표현하는 도구로 사군자를 그렸다. 신위는 예순이 넘어 세 차례의 귀양길을 떠나야 했고, 김정희는 1840년부터 무려 8년 동안 제주도에서 귀양살이를 했으며 1851년에도 2년 동안의 유배를 떠나야 했다.

조희룡 또한 그들에 못지않은 유배 생활을 해야 했다. 조희룡은 유배 생활을 다음처럼 그렸다.

나는 날마다 바닷가로 간다. 그리고는 고기가 입을 벌리며 오가는 것도 보고 새우가 뛰노는 것도 보면서 시사(詩思)를 움직여 시 백 수를 지었다. 이 시들은 한결같이 슬프고 괴로우며 목이 쉬고 답답한 소리들 뿐, 나는 다시는 시를 짓지 않았다. 그러나 마음속의 시가 열 손가락으로 튀

어나와 매화 그림이 되고 난초 그림이 되고 대 그림이 되었다. 시가 연달아 그림으로 바뀌니 작은 집에 그림이 가득 찼다. 뒤에 이들을 한데 모아 불에 태워 버렸다. 그림들이 타서 재가 될 무렵 이웃에 있는 사람들이 주워 가는 것이야 내가 알 바 아니다.(『해외난묵』)

이하응의 기개와 김응원의 기교

신위의 대나무 그림은 부드럽기 짝이 없으며 김정희의 난초 그림은 힘에 넘쳐 거칠기조차 하고 조희룡의 매화 그림은 화려하여 지극히 아름답다. 그들보다 한 세대 아래로는 대원군 이하응(李昰應, 1820~1898년)과 개화파의 비조 오경석이 사군자를 잘 그렸다. 세상을 일찍 등진 오경석의 매화 그림은 호방한 기개를 드러내고 있으며 이하

묵란 이하응. 종이에 수묵, 92.3×27.5센티미터, 1881년. 힘찬 붓놀림에서 나라를 다스리던 기개를 느낄 수 있는 작품으로 잎이 꺾이고 삐치며 화폭 가운데를 가로지르는 잎새가 싱싱하다. 개인 소장.

응의 난초 그림은 무척 아름답다.

이하응은 왕의 아버지로 나라의 운명에 깊숙이 개입했던 사람답게 초기의 그림은 힘차고 날카로웠으며 정치적 영향력을 잃어버린 만년의 그림은 가느다란 잎새에 부드러움이 넘쳐흘렀다.

1881년에 그린 「묵란」은 그 힘찬 붓놀림이 살아 있어 나라를 다스리던 기개를 느낄 수 있는 작품이다. 잎이 꺾이고 뻗치며 화폭 가운데를 가로지르는 잎새가 싱싱하다. 이하응의 그림은 가짜가 많은 것으로도 유명한데 빼어난 구도 감각은 빗댈 이가 없을 정도다. 위쪽 잔글씨는 여백 구도를 방해하고 있는데 뒷날 정인보가 덧붙여 쓴 것이며 왼쪽 위아래 긴 글씨는 이하응이 쓴 것이다. 이 그림이 중국으로 나갔다가 한 해를 못 채우고 되돌아

석란 10폭 병풍(부분) 김응원. 비단에 담채, 209×418센티미터. 옅고 짙은 먹으로 그린 바위의 굴곡에 뿌리듯 찍은 점이 깊이와 무게를 더해 주는 작품이다. 장엄한 바위 틈 사이 피어 있는 난초들이 꿈결처럼 아름답다. 파도 끝에 거꾸로 매달린 난초는 신비롭기까지 하다. 창덕궁 소장.

왔음을 신기하게 여기는 내용이다. 이하응이 중국에 납치당했다 되돌아 왔던 일을 떠올리게 하는 그림이다.

김응원(金應元, 1855~1921년)은 어릴 때부터 이하응을 따라서인지 그림까지 따랐다. 이것은 대원군의 기개마저 따라 배웠음을 뜻하거니와 대원군 섭정 시절 그림을 대필할 정도로 기량이 눈부셨다. 대원군이 세상을 뜨고 세기가 바뀌어 나이 쉰이 넘어선 김응원은 주인이자 스승의 그늘에서 벗어나 기교가 넘치는 아름다움을 추구했다. 깔끔한 맛은 스승으로부터 대물림했거니와 때로 소담스럽고 때로 우아한 개성을 발휘하던 말년에 그린 대작 「석란(石蘭)」 10폭 병풍은 걸작이라 할 만하다. 옅고 짙은 먹으로 그린 바위의 굴곡에 뿌리듯 찍은 점이 깊이와 무게를 더해 주는 작품이다. 장엄한 바위 틈사이 피어 있는 난초들이 꿈결처럼 아름답다. 놀라운 것은 왼쪽 상단에 거꾸로 자리잡은 바위의 모습이다. 파도 끝에 거꾸로 매달린 난초는 신비롭기까지 하다. 영광을 잃어버린 왕조의 환상처럼 물구나무선 난초의 운명은 대체 어떤 것일까. 모든 것을 잃어버린 왕 순종의 명으로 그린 이 작품이 신비와 환상을 머금고 있음은 이상한 일이 아니다. 1919년 3·1민족해방운동을 겪은 다음해에 꿈꿀 수 있는 절망과 희망을 떠올린다면 말이다. 1920년에 그린 이 그림에는 난초의 풍아(風雅)함과 바위의 영원한 무게를 이야기하는 글씨가 자리잡고 있다.

반외세의 상징, 윤용구

윤용구는 19세기 말 스러져가는 왕조의 고위 관료였다. 윤용구는 예조·이조판서를 지냈지만 젊은 나이에 관직에서 은퇴했다. 갑오개혁과 농민전쟁을 겪은 1895년 이후 열 차례나 관직을 거부하고 서울 근교에서 은거했다. 한일합방 뒤 남작 작위 또한 거부하였으니 윤용구가 소극적이

석란 윤용구. 종이에 수묵, 각 65.9×31.3센티미터. 가벼운 붓놀림의 속도감, 듬성듬성 크게 찍은 몇 개의 점이 뿜어내는 거친 맛은 한을 품은 지사의 기개일 터이다. 옆의 그림 또한 허공에 매달린 난초를 그려 이룰 길 없는 민족 자주화의 꿈을 상징한 것이다. 개인 소장.

지만 절개와 지조 넘치는 저항 지식인임을 알고도 남음이 있다.

 윤용구는 대나무와 난초를 잘 그렸다. 1989년 학고재화랑 주최 구한말의 그림 전람회에 나온 두 폭의 「석란」에는 다음과 같은 제시가 있다.

> 칼 기운〔劍氣〕은 구름을 뚫고
> 지사는 한을 품었다.
> 그윽한 향기는 방안까지 퍼져 와
> 선인(善人)과 벗하는 증표(證表)가 된다.

 바위의 모습이 마치 칼처럼 보이는 것은 '칼 기운' 이란 시구 탓이다. 하지만 치솟는 분위기는 감출 길 없는 절망과 희망의 엇갈림에서 우러나는 것임을 깨우치기에 그렇게 어렵지 않다. 가벼운 붓놀림의 속도감, 듬성듬성 크게 찍은 몇 개의 점이 뿜어내는 거친 맛은 한을 품은 지사의 기개일 터이다. 옆의 그림 또한 허공에 매달린 난초를 그려 이룰 길 없는 민족 자주화의 꿈을 상징화한 것이다. 그 제시는 다음과 같다.

> 깎아 세운 절벽은 천길이나 되는데
> 난초 꽃이 푸른 허공에 있다.
> 그 밑을 지나가는 나무꾼 하나
> 손을 들어 꺾고자 하나 미치지 못한다.

 식민지 백성인 자신을 나무꾼으로, 민족 자주를 난초로 빗대 놓은 이 시의 안타까움은 형상에서도 그대로 드러난다. 사선 구도에 아래를 향한 난초 잎과 직선과 곡선이 어울려 아득함을 표현한 것이다. 식민지 땅에서 반외세의 시대 상황을 반영하는 창작 세계를 추구한 화가의 이름과 작품을 들라면 나는 결코 윤용구란 이름과 「석란」을 빼놓지 않겠다.

묵란 민영익. 종이에 수묵, 42.2×77.8센티미터. 옅은 먹을 써서 간결하되 기다란 두 줄기 잎새를 길게 뺀 구도로 이 잎새의 휨이 화폭을 휘어잡는다. 반대쪽으로 뻗은 꽃과 줄기가 화폭의 균형을 잡아 주고 또한 글씨가 조화를 이루고 있다. 서강대학교 박물관 소장.

망명객, 민영익

난초 그림에서는 춘란(春蘭)과 건란(建蘭)을 가장 많이 그리는데 김정희와 이하응이 즐겼던 춘란은 잎의 길이가 길고 짧으며 한 줄기에 한 송이의 꽃이 피는 난초다. 건란은 잎이 넓고 뻣세 곧으며 한 줄기에 아홉 송이 꽃이 핀다.

민영익(閔泳翊, 1860~1914년)은 춘란과 건란을 아울러 그렸지만 대개 건란을 웅장한 느낌이 나도록 그리는 특징을 지니고 있다. 민영익은 김정희를 비롯해 중국 정섭(鄭燮)과 석도(石濤)를 배우되 뜻만 배우고 모습을 배우지 않았으니 마침내는 민영익 독자의 양식에 이르렀다. 민영익은 젊은 날부터 부패한 명성황후 정권의 고위 관료 출신으로 일본과 미국, 중국을 떠돌며 격동의 역사 한복판에 자리를 잡은 풍운아였다.

썩은 권력 복판에서 죽음의 위험 앞에 마주하고 있던 민영익은 서른아

홉 살 때인 1898년 결국 상해로 1차 망명길을 떠났다. 이 무렵 그린 듯한 「묵란」은 옅은 먹을 써서 간결하되 기다란 두 줄기 잎새를 길게 뺀 구도다. 이 잎새의 휨이 화폭을 휘어잡는다. 반대쪽으로 뻗은 꽃과 줄기가 화폭의 균형을 잡아 주고 또한 글씨가 조화를 이루고 있다. 대담한 조형 감각으로 결코 부드럽지 않은 어떤 기운을 느낄 수 있다. 그 기운의 정체는 무엇일까. 민영익은 그림에 다음처럼 썼다.

미인은 아무 것도 하지 않고 하늘 끝 풀을 보며 수심에 찬 듯 아름답다. 기이한 꽃을 생각하며 숨긴 것을 마음으로 그렸다. 향기가 흘러 멀리까지 빛나니 너른 밭이랑엔 나무와 꽃이 가득한데 그곳엔 오직 그대의 집만 있구나.

사람들은 난초를 미인에 빗대고 있지만 나는 그것을 떠도는 망명객 민영익이라고 믿는다. 자신의 집을 앗긴 식민지 망명객이 품은 그리움을 아우르고 있는 난초인 것이다. 그래선가. 아득한 화가의 마음을 엿보기에 넉넉한 붓놀림과 옅고 고운 곡선이 돋보인다. 맵시 넘치며 유창하기 그지없어 강렬한 분위기를 풍기는 난초를 숱하게 그렸던 민영익의 걸작은 대개 중국에서 그린 것들이다.

민영익은 유난히 대나무를 사랑했다. 서울 집을 죽동궁(竹洞宮), 망명지 상해의 집을 천심죽재(千尋竹齋)라 이름붙일 정도였다. 국립중앙박물관에 있는 「묵죽」은 빠른 붓놀림이 놀라울 정도인데 옅은 대줄기와 짙은 잎새가 어울려 바람에 흩날리는 분위기를 연출한 작품이다. 아래쪽으로 몰아넣고 마구 갈긴 듯 잽싼 솜씨가 박진감을 더해 주고 있고 비슷하지만 조그만 무더기가 위쪽에 있어 눈길을 유혹한다.

민영익은 1882년 임오군란 때 자신의 집을 파괴당한 뒤 1884년 갑신정변 때엔 중상을 입어 겨우 목숨을 건졌으나 아버지가 피살당했고 1895년

에는 고모인 명성황후를 잃었다. 갑신정변 실패 뒤 일본으로 피신한 김옥균을 암살키 위해 자객을 파견하기도 했던 민영익은 스스로 중국에 망명해 끝내 상해에서 병을 얻어 죽고 말았다.

　상해에서 그의 삶은 서화 명가들을 초청하여 흥취를 즐기곤 했으나 1909년 안중근 의사가 이토 히로부미를 사살하자 4만 원이란 큰 돈을 안중근 의사의 변호 비용으로 내놓았던 뜨거운 애국지사였다. 그의 난초와 대나무 그림에 감도는 아득한 기운의 정체가 무엇인지 짐작하기 쉬운 것은 바로 그 파란 많은 삶 탓이다.

묵죽 민영익. 종이에 수묵, 149.4×71.9센티미터, 1906년. 빠른 붓놀림이 놀라울 정도인데 옅은 대줄기와 짙은 잎새가 어울려 바람에 흩날리는 분위기를 연출한 작품이다. 아래쪽으로 몰아넣고 마구 갈긴 듯 잽싼 솜씨가 박진감을 더해 준다. 개인 소장.

호쾌함, 김규진

　농부의 아들로 태어난 김규진(金圭鎭, 1868~1933년)은 중국에서 젊은 날을 보내다가 세기말에 귀국한 뒤 1901년부터 어린 영친왕의 글씨교사로 왕실에 출입했다. 그렇게 이름을 떨치기 시작한 김규진의 대나무 그림은 20세기 초엽 한 시대를 풍미했다.

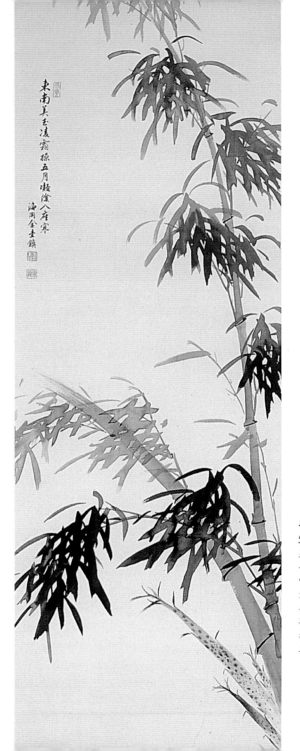

묵죽 김규진. 비단에 수묵, 147 ×
51센티미터. 엷은 먹과 짙은 먹을
조화롭게 구사하여 먹빛의 아름다
움을 한껏 느낄 수 있는 작품이다.
잎새는 모두 비를 맞은 듯 무겁게
처져 있지만 맑은 줄기와 어울려
상쾌하기 이를 데 없다. '오월의 서
늘한 그늘이 방안까지 차가움을 드
리운다'는 제시와 잘 어울리는 작
품이다. 개인 소장.

대나무 그림들은 기운이 넘쳐 보는 이로 하여금 호쾌한 느낌이 절로 나게 만든다. 「묵죽」은 옅은 먹과 짙은 먹을 조화롭게 구사하여 먹빛의 아름다움을 한껏 느낄 수 있는 작품이다. 잎새는 모두 비를 맞은 듯 무겁게 처져 있지만 맑은 줄기와 어울려 상쾌하기 이를 데 없다. '오월의 서늘한 그늘이 방안까지 차가움을 드리운다'는 제시와 잘 어울리는 작품이다. 김규진은 계절마다 바뀌는 대나무들을 숱하게 그렸으며 누구도 따를 길 없는 필력으로 당대 화단을 압도했다. 마음먹은 대로 화폭을 다룰 줄 알았으니 세운 뜻을 어김없이 연출한 작가였고 누구나 그를 독보적인 묵죽의 대가라 불렀다.

그러나 김규진의 시대는 식민의 시대였다. 많은 사람들이 다른 그림은 몰라도 사군자만큼은 뼈저린 아픔을 아우르길 바랐다. 김규진의 대나무 그림은 장쾌했을 뿐이다. 무엇을 위한 장쾌함이며 누구를 위한 호쾌함일까. 낭만뿐인 김규진의 대나무는 세월이 흘러 식민의 아픔이 깊을수록 범속의 세계를 벗어나지 못했다.

식민지 시대의 화가들

친일과 저항

이완용(李完用, 1858~1926년)을 비롯한 친일 매국노들이 화단 활동에 적극 나섰다. 이완용은 여든 살 노화가 윤영기(尹永基, 생몰연대 미상)가 1911년에 설립한 교육기관 서화미술원을 앗아 버린 뒤 서화미술회를 조직하고 당대 최고 화가들을 모아 스스로 회장에 취임했다. 서화가로서 이완용은 화단의 중심을 차지했다.

이 무렵 서울 화단의 원로는 안중식, 조석진 그리고 김규진 들이었다. 그러나 그들은 이완용의 활동에 반대하기는커녕 함께 어울렸다. 그들은 총독부와도 늘 부드러운 관계를 맺고 있었으니 제자들 또한 선배들의 친일 전통을 거스르지 않았다.

1900년 앞뒤에 태어난 제자들은 스승과 선배들이 세상을 떠나고 3·1 민족해방운동을 겪으면서 불안과 동요를 맛보아야 했다. 누군가는 안정된 복고를, 누군가는 새로운 모색을 향해 나갔다. 비로소 형식파의 시대가 끝난 것이다. 그들의 다양한 모색은 19세기 중엽 신감각파들이 뜨겁게 밀어붙였던 개성 추구를 떠올릴 만큼 대단했다.

그들과 달리 조국의 운명을 온몸으로 받아들였던 화가들이 있었다. 그들의 그림 양식은 모두 형식화 경향을 벗어나는 게 아니었지만 내용과 더불어 정신 세계는 애국적인 민족성이 바닥에 흐르는 것이었다. 서울 화단과 거리를 두고 있던 채용신(蔡龍臣, 1850~1941년)과 김진우(金振宇, 1883~1950년), 서울 화단 한복판에 있었던 이도영(李道榮, 1884~1933년)이 그들이다. 채용신과 김진우는 모두 항일 의병장을 스승으로 모셨으며 이도영은 당대의 거장 안중식의 제자로서 대한자강회, 대한협회 활동을 했다. 이들이 틀어쥔 민족성은 복고 봉건적인 것이라는 점에서 모두 앞선 시대를 대물림한 것이다. 양식 또한 앞선 시대의 것을 적극적으로 발전시켰다. 그런 뜻에서 보자면 이들은 민족성을 담고 있는 세기말 세기초 형식화 경향의 완성자들이다. 그러므로 이들은 민족지사들과 스러져 가는 향촌 사족들의 환영을 받을 수 있었다.

한편 이도영, 김진우와 같은 세대들인 김유탁(金有鐸, 1870?~1921년 이후), 김용진(金容鎭, 1882~1968년)은 나름의 기량으로 그림 세계를 이루어 나간 형식화 경향의 작가들이었다. 김유탁은 양기훈의 제자로 평양 화단의 중심 인물이었으나 1920년에 일찍이 창씨 개명을 했고 김용진은 병석에서조차 작품으로 친일을 감행한 화가였다. 이들은 내용을 잃어버린 형식파 화가들이었다. 이들의 존재야말로 저항과 친일이 뒤섞인 조선 화단의 모습을 보여 주는 것이라 하겠다.

절정의 전신사조, 채용신

스무 살 무렵 세도 당당했던 대원군 이하응의 초상을 그려 신필로 이름을 떨치던 채용신은 1886년 서른일곱의 나이에 무과 급제를 했다. 그 무렵 정치 개혁과 경제 발전, 문화 예술의 풍요를 꾀할 수 있도록 민족의 모든

최익현상(부분) 채용신. 비단에 채색, 51.5×41.5센티미터, 1905년. 무수한 붓질로 얼굴을 표현하는 채용신 특유의 기법으로 최익현이 품고 있는 정신 세계를 제대로 그렸으니 최고의 전신사조에 이르른 작품이라 하겠다. 국립중앙박물관 소장.

황현상(부분) 채용신. 비단에 채색, 95×66센티미터, 1911년. 사진을 보고 그렸는데도 서릿발 같은 영혼이 살아 꿈틀대는 듯하다. 놀라울 만큼 맑고, 두려울 만큼 치밀하여 보는 이에게 어떤 환영을 보는 듯 착각을 일으키게 한다. 전남 구례 매천사 소장.

힘이 모아져야 했음에도 불구하고 조국의 운명은 민족의 힘을 반봉건 반외세 투쟁에 바치도록 강요했다. 채용신도 부산 쪽에서 해군에 복무해야 했다.

여가에 그림을 그리던 채용신은 오십줄에 들어섰을 때야 비로소 서울로 갔다. 왕명으로 역대 임금의 초상화를 다시 그리는 일 때문이었다. 일제에게 외교권을 앗긴 1905년, 채용신은 당대의 지식인이자 위정척사파의 수령 최익현(崔益鉉)의 초상화를 그리는 영광을 얻었다. 이때 최익현에게 감동한 채용신은 그를 스승으로 여기기 시작했으니 다음해에 부패한 관직을 버리는 용기를 냈다. 관직을 버리고 전주로 낙향한 채용신은 이때부터 숱한 명작들을 쏟아내기 시작했다.

1905년에 그린 「최익현상」과 1911년에 그린 「황현상(黃玹像)」은 20세기 초 인물화의 최대 걸작이다. 민족 자주의 상징인 최익현을 그린 그림은 여러 곳에 퍼져 있는데 모두 채용신의 작품이다. 그 가운데 지금 국립중앙박물관에 있는 작품은 가죽 털모자에 야복(野服) 차림이다. 이 작품은 민족 자주를 향한 투쟁에 몸바친 지식인의 모습을 실감나게 그렸다.

늙은 부부 채용신. 비단에 채색, 남 107×56센티미터 · 여 103×54.5센티미터. 환갑을 기념해 주문 창작한 듯한 이 그림은 남성의 경우 젊은 날의 노동으로 단련된 깐깐함, 여성의 경우 세월의 바람을 꿋꿋이 견뎌온 매서움이 넘치고 있다. 이 작품이야말로 세기말 세기초의 민족사를 고스란히 살아온 사람의 전형을 보여 준다. 개인 소장.

나는 가냘픈 몸매와 날카로운 인상을 이처럼 잘 그린 초상화를 본 적이 없다. 무수한 붓질로 얼굴을 표현하는 채용신 특유의 기법으로 최익현이 품고 있는 정신 세계를 제대로 그렸으니 최고의 전신사조에 이르른 작품 이라 하겠다. 최익현은 다음해 의병을 일으켜 싸우던 중 일본 군대에 잡혀 대마도로 유배, 그곳에서 굶어 죽었다.

이미 황현이 세상을 떠난 뒤여서 김규진이 천연당사진관에서 찍은 사 진을 보고 그렸는데 겉모습은 비슷하되 분위기는 서릿발 같은 영혼이 살 아 꿈틀대는 듯하다. 놀라울 만큼 맑고, 두려울 만큼 치밀하여 보는 이에게 실감보다는 어떤 환영을 보는 듯 착각을 일으킨다. 사실주의의 절정에 이 르르면 사실보다는 진실을 느끼게 하거니와 채용신의 모든 작품들이 그 렇다. 나는 이 작품을 처음 보는 순간 매섭고 날카로운 충격을 느꼈다. 물 론 나는 이미 황현의 삶을 조금은 알고 있었다. 하지만 이 그림을 보고 그 의 영혼과 숨결을 느낄 수 있었다. 조국이 식민지로 떨어지자 죽음을 노래 하는 시 네 편을 남긴 뒤 자살한 영혼의 서글픔까지 말이다.

채용신은 항일 지사들 뿐만 아니라 역대 임금, 단군이나 최치원 같은 역 사적 인물들도 그렸다. 게다가 채용신은 역사 속의 인물이 아닌 이들도 숱 하게 그렸다. 때로는 대지주, 때로는 몰락한 선비, 때로는 이름없는 촌사 람들을 그렸다. 물론 주문에 따른 창작임엔 의심할 나위가 없지만 중요한 것은 대상 인물들의 삶을 사실감 넘치게 표현해냈다는 점이다. 이를테면 쌀 200섬을 받은 대지주의 형상은 고스란히 대지주의 호화롭고 빈틈없는 성격을 드러냈다.

그 가운데 「늙은 부부」 두 폭은 삶의 내력을 그대로 담고 있다. 짐작컨 대 환갑을 기념해 주문 창작한 듯한 이 그림은 남성의 경우 젊은 날의 노동 으로 단련된 깐깐함, 여성의 경우 세월의 바람을 꿋꿋이 견뎌온 매서움이 넘치고 있다. 특히 여성의 주름잡힌 얼굴에 가는 실눈, 내리앉은 코, 앙다 문 입술은 표독한 느낌마저 준다. 험한 노동의 세월에 그을린 얼굴색과 두

텁고 거친 할머니의 손은 내가 어릴 때 보았던 촌어르신들의 모습 그대로다. 이 작품이야말로 세기말 세기초의 민족사를 고스란히 살아온 사람의 전형을 보여 준다. 이 같은 전형을 창조할 수 있는 힘은 작가의 뛰어난 묘사 기량에서 비롯하는 것이지만 노화가의 바탕에 깔려 있는 삶과 역사에 대한 사랑에서 솟아나온 것이 아닐까 싶다. 이 대목에서 몰락한 양반 가문 출신이었던 어린 시절이 눈길을 끈다. 그는 스스로 다음처럼 썼다.

집안이 어려워 특별한 스승이 없었던 탓에 부친으로부터 가르침을 받았다. 남산에서 땔나무를 하며 주경야독하니 이때 나이 여덟 살이었다.(채용신, '팔학도(八學圖)' 「평생도」 10폭 병풍)

묵죽 김진우. 종이에 수묵, 각 130×30.8센티미터, 1933년. 오른쪽 그림은 크게 휜 대줄기 세 갈래가 지닌 탄력이 돋보이며 왼쪽 그림은 치솟아오르는 대줄기와 칼 같은 잎새들이 빛난다. 화면을 꽉 채운 배치가 충만감을 돋궈 주고 있는 탓이겠다. 개인 소장.

의병의 상징, 김진우

김진우는 일찍이 열두 살 때인 1894년 의병장 유인석(柳麟錫) 문하에 들어가 서른이 넘도록 의병으로 활동했다. 그는 3·1민족해방운동 이후 식

민지 최고의 사군자 화가였다. 김진우는 임시정부 의원으로 일제 경찰에 체포당해 세 번이나 기절할 정도로 고문을 당한 뒤 3년의 징역 생활을 마쳤는데 이때 나이 마흔하나였다. 이때부터 예비 검속 따위의 특별한 감시를 받으며 대나무 화가의 길을 걷기 시작했다. 물론 나이 마흔 이전에도 대나무를 그렸다. 하지만 그것은 대개 『개자원화보(介子園畵譜)』의 묵죽을 따랐으니 교과서풍이었다.

아무튼 민족 정신이 가득 담긴 사군자를 요구하던 이들이 독립운동가가 그린 대나무 그림을 뜨겁게 지지했던 일은 지극히 당연한 일이었다. 타고난 조형 감각을 지닌 김진우는 징역 생활 이후 독창성 넘치는 대나무를 화폭에 연출해 나갔다. 어느덧 영향력이 대단했던 김규진풍의 대나무 그림을 잠재워 버렸다. 1920년대에 접어들면서 당대 대나무 화가들이 김진우의 죽법을 따랐던 것이다.

항일운동의 최전선에 나섰던 김진우의 대나무 그림은 모질고 날카로우며 강하다. 1933년에 그린 두 폭의 「묵죽」은 뛰어난 미술평론가였던 김복진이 표현했듯 '특제 청시(特製靑矢)'였다. 오른쪽 그림은 크게 휜 대줄기 세 갈래가 지닌 탄력이 돋보이며 왼쪽 그림은 치솟아오르는 대줄기와 칼 같은 잎새들이 빛난다. 창과 칼, 활과 화살촉 따위를 그린 이 그림은 들끓는 공격성으로 가득하다. 하지만 두려움보다는 장쾌한 느낌이 든다. 화면을 꽉 채운 배치가 충만감을 돋워 주고 있는 탓이겠다. 그것은 감춤과 드러냄에서 비롯하는 긴장이 아니다. 낙관과 감춤 없는 태연함이다.

김진우는 서흥 감옥에서 자릿밥을 뜯어내 붓을 만들어 맹물로 마룻바닥에 한정 없이 대나무 치는 연습을 했다. 이렇게 해서 창안해낸 김진우 죽법은 식민지 조국을 풍미했고 작품은 독립군 자금 증표로 쓰였다.

해방과 전쟁을 겪으면서 사군자는 더 이상 지식인 또는 지사들의 상징물일 수 없었다. 일찍이 김복진이 그의 특제 청시를 예찬하면서도 어느 시절의 것인지 알 수 없으니 너무 추상적이라고 불만을 털어놓은 적이 있다.

식민지 시대가 끝나면서 사군자의 생명 또한 끝났다. 1950년 성탄절 전날 서대문 형무소에서 세상을 뜬 김진우가 사군자의 상징성까지 가져가 버린 것이다.

민족의 증표, 오세창·이도영

이도영은 생애 말년인 1920년대에 당대 화단의 원로였으며 별명이 '국보'였으니 선배들의 전통을 그대로 지키고 있다는 뜻이기도 했다. 그의 수묵 채색화는 안중식의 수제자로 당대를 풍미했던 형식화 경향을 대물림하는 것이었다. 그는 단아한 성품을 그대로 반영하는 그림 세계를 이룩했다. 차분하고 치밀한 묘사력과 안정감 넘치는 구도는 맑고 깔끔한 분위기를 자아내는데 그 부드러움이 보는 이를 감싸는 특징이 있다.

1925년에 그린 「세검정」은 깔끔한 설채 사용이 돋보이는 작품이다. 그림은 맑기 그지없는 분위기를 자아낸다. 구도는 화폭 중앙의 흙산 주위를 몇몇 경물들이 둥그렇게 둘러싼 타원형이다. 오른쪽 멀리 북한산 봉우리가 보이고 그 계곡에서 하단으로 휘돌아 흐르는 냇물과 왼쪽 화면을 향해 빨려 들어가는 산길이 화면의 움직임을 돋운다. 깊이와 무게를 지닌 바위, 옅은 색 점으로 이루어진 잡풀 그리고 약간 위태로운 듯한 정자와 더불어 왼쪽 상단을 차지하고 있는 집과 나무들, 다리를 건너는 도포 차림의 노인 따위가 화면을 즐겁게 만들고 있다. 특히 왼쪽 나무들은 여러 가지 색을 뿜으며 솟아오르고 있는데 그 가운데 막대기 같은 노란색 무리가 화면 전체 분위기를 들뜨게 하고 있다.

이도영은 정물화에서 자신의 특징을 높이 발휘했다. 1918년 무렵 그린 「옥당청품(玉堂淸品)」은 이화여자대학교 박물관이 갖고 있는데 조선 고대 토기를 끌어들였다는 점이 돋보인다. 대개 정물을 그린 이른바 기명절

세검정 이도영. 종이에 채색, 20.8×29.8센티미터, 1925년. 화폭 중앙의 흙산 주위를 몇몇 경물들이 둥그렇게 둘러싼 타원형이다. 오른쪽 멀리 북한산 봉우리가 보이고 그 계곡에서 하단으로 휘돌아 흐르는 냇물과 왼쪽 화면을 향해 빨려 들어가는 산길이 화면의 움직임을 돋운다. 왼쪽 나무들은 여러 가지 색을 뿜으로 솟아오르고 있는데 그 가운데 막대기 같은 노란색 무리가 화면 전체 분위기를 들뜨게 하고 있다. 개인 소장.(아래는 부분)

지의 전통은 중국 청동기를 다루는 것이
었다. 기물을 조선 고대 토기로 바꾼 이도
영의 뜻은 식민지 조국의 운명과 관련된
것이다.

이도영은 서울 화단의 중심 인물이었
고 그들이 대개 그랬듯이 몰락 왕가와 일
제 관료, 친일 매국노들과 어울림을 단호
히 거부하지 않았다. 하지만 이도영은 다
른 화가들과 달리 자신의 그림에 민족성
의 증표를 남겨 두고자 했고 그게 바로 조
선 고대 토기였던 것이다. 이도영은 빼어
난 구성력으로 특유의 맑고 안정감 넘치
는 분위기를 그 같은 정물화에서도 뿜어
냈다. 이도영은 제1회 조선미전에 출품한
역사화 「석굴수서(石堀授書)」에 대해 '조
선을 빛낸 신라 김유신이 신으로부터 병
서를 받는 풍경을 그린 것'이라고 밝히고
있다. 군사 서적을 등장시킨 뜻도 그렇거
니와 화려했던 역사를 소재로 취했던 뜻
이 식민지 아래서 민족성을 새기고자 했
음을 짐작하고도 남음이 있다.

이도영은 젊은 날 대한자강회, 대한협

옥당청품 이도영. 비단에 채색, 104.5×43.4
센티미터. 기명절지의 전통은 중국 청동기를
다루는 것이었는데 기물을 조선 고대 토기로
바꾼 이도영의 뜻은 식민지 조국의 운명과 관
련된 것이다. 이화여자대학교 박물관 소장.

회에 참가하여 오세창과 함께 교육 계몽 운동을 펼쳤고 또한 1909년 국권
상실을 코앞에 둔 시절 놀랍고도 뛰어난 풍자화를 『대한민보』에 연재한
화가였다. 그 내용은 민족 자주를 지향하는 그것이었다. 이러한 그가 그림
에서 민족성의 증표를 남겨 두고자 했던 일은 결코 이상한 일이 아니다.

새 세대의 운명

앞세대들이 일본에 대한 정신적 우위 전통과 무력 침략에 대한 적개심을 갖추고 있었다면 1900년을 앞뒤로 태어난 세대들은 피지배 식민지 민족이라는 사실을 인정하는 사회 환경에서 자라났다. 10대의 어린 나이에 식민지 환경을 맛보면서 자라났던 첫 세대였던 것이다.

이왕가를 제마음대로 휘두르는 총독부 그리고 친일 매국노들과 선배와 스승이 자연스레 어울리는 모습을 보며 자라났으니 지배자 일본에 대한 정신적 우위를 지키기는 불가능했을 것이다. 서화미술회 선배 이도영이 일제를 풍자하는 풍자화를 그렸던 데 비해 그의 지도를 받은 후배 이상범과 노수현이 세태를 읊조리는 풍속화를 그려 신문에 발표했다는 사실은 매우 상징적이다.

1900년 바로 앞에 태어나 서화미술회를 다닌 식민지 첫 세대들은 오일영(吳一英, 1896~1960년), 이한복(李漢福, 1897~1940년), 이용우(李用雨, 1902~1953년), 김은호(金殷鎬, 1892~1979년), 박승무(朴勝武, 1893~1980년), 이상범(李象範, 1897~1972년), 노수현(盧壽鉉, 1899~1978년), 최우석(崔禹錫, 1899~1965년) 그리고 졸업생은 아니지만 변관식(卞寬植, 1899~1976년), 허백련(許百鍊, 1891~1977년) 들이었다.

이들은 대개 형식화 경향을 발전시킨 앞세대들의 양식을 되풀이하면서 젊은 날을 보냈다. 덧없는 전통의 되풀이는 기교주의 또는 형식주의를 화려하게 발전시켰다. 기교를 추구하는 형식주의는 같은 것을 되풀이하는 데서 최상의 기량을 쌓을 수 있는 가능성을 지녀 거장을 낳을 수 있는 온상이기도 했다. 이미 그들은 일제에 대한 물리적 열세와 정신의 가난함을 객관 현실로 인정하고 있었다. 세기말 세기초 형식파들이 보여 준 민족성을 헤아릴 길이 없었으니 오직 그들은 선배와 스승의 기교만 대물림했던 것이다. 가난한 정신 세계 속에서 허덕이고 있는 그들에게 남은 것은 앞선 세

대의 김수철, 남계우, 장승업, 안중식이 뿜낸 예술 의욕의 순수성뿐이었다. 그들의 미래는 오직 주관적 개성을 얻는 데 달려 있었다. 하지만 유일한 가치로써 개성을 추구하는 용기를 갖기 위한 어떤 충격이 필요했다.

새 세대에게 정신적 충격을 준 것은 3·1민족해방운동이 열어 놓은 자주 역량의 힘이었다. 이 대목에서 서화협회가 3·1운동에 어떤 형태로든 참가하지 않았다는 사실은 매우 인상적이다. 그 뒤 옛 세대든 새 세대든 3·1운동의 힘을 빨아들여 가난한 정신 세계를 채우기보다는 일제가 베풀었던 미술 문화 환경에 눈길을 돌렸다. 전람회를 개최하고 강습소를 만들면서 이왕직 및 총독부의 후원과 축하를 흠뻑 받은 서화협회는 조선미술전람회 창설에 적극 찬성하면서 조선인 화가들에게 참가 출품을 대대적으로 독려했던 것이다. 보다 많은 미술가들이 공모전 성격의 조선미전에 참가했고 화가로 자리를 잡아 예술가의 명성을 가름해 나갔다.

또한 신문 잡지가 대폭 늘어났다. 그에 따라 정보 전달 및 비평이 활발해지고 대중에게 접근하는 미술 문화의 폭이 넓어졌다. 또한 단체와 작은 규모의 사립 미술교육기관이 늘어나 미술가들의 활동 무대도 넓어졌다.

서화미술원을 졸업한 이한복이 1918년 일본 동경미술학교에 입학했다. 뒤이어 김은호와 변관식이 일본에서 결성소명(結城素明), 최우석은 천합옥당(川合玉堂)에게 그림을 배웠다. 허유 가문을 대물림한 허백련도 소실취운(小室翠雲)에게 배우러 떠났으며 당대의 김규진에게 배웠던 이응노(李應魯, 1904~1989년)는 송림계월(松林桂月), 박생광(朴生光, 1904~1985년)은 입천서운(立川栖雲)에게 배웠다. 아무튼 이들의 일본 유학은 하나의 사건이었다. 일본 화가에게 수묵 채색화를 배우겠다는 생각은 적어도 19세기까지 해낼 수 없는 일이었으니까. 비로소 조선이 일제의 식민지임을 실감나게 해주는 것이었다.

오랫동안 스승과 선배들이 쌓아 올린 형식화 경향의 양식은 매우 튼튼했다. 견고하기 그지없는 세기말 세기초 형식화 경향이 지배하고 있던 화

삼선도·선관도 이상범이 그린 「삼선도」(위)와 노수현이 그린 「선관도」(아래)는 모두 스승 안
중식에게 배운 그 기법을 그대로 사용하였다. 그 같은 되풀이에도 불구하고 놀라운 기량이 빚
어내는 아름다움이 물씬 흐르고 있다. 이 작품들은 신선들의 세계를 그린 그림으로 마치 무너
진 왕가의 꿈을 담고 있는 느낌이다.

단 분위기야말로 민족 자주를 지향하는 힘이었다. 하지만 그 힘조차 한일합방과 3·1운동을 거치면서 지난날의 상징으로 떨어졌다. 민족성을 완전히 잃어버린 낡은 양식은 기운을 잃어버린 껍데기일 뿐이다. 기교만 남은 형식주의가 서울 화단 중심부를 휩쓸었다. 몰락 왕조의 명령에 따라 그들이 대거 참가해 완성한 창덕궁 벽화야말로 복고적 형식주의의 마지막 상징물이다.

복고의 환상, 창덕궁 벽화

조선을 삼킨 일제는 순종(純宗, 1874~1926년)의 이름을 창덕궁(昌德宮) 전하로 낮췄다. 1917년 11월, 그처럼 왕실의 위엄을 앗겨 버린 창덕궁에서 불이 났다. 대조전(大造殿)과 희정당(熙政堂), 경훈각(景薰閣) 따위가 모두 타 버렸다. 일본인들이 몰래 낸 불이었다.

순종의 뜻으로 이를 다시 짓기 시작했다. 삼 년 만인 1920년에 완공을 본 건물에 벽화를 그리기로 결정한 순종은 서화연구회에 희정당 두 폭, 서화미술회에 대조전 두 폭과 경훈각 두 폭을 맡겼다. 이들은 덕수궁 준명당(浚明堂)에 모여 그림을 그렸다.

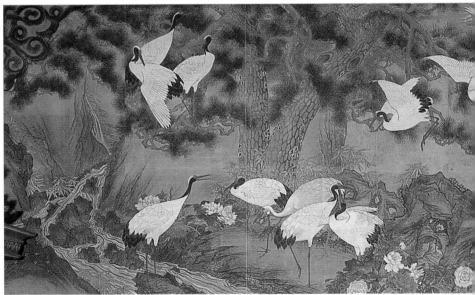

봉황도 오일영·이용우. 왕과 왕비를 뜻하는 봉과 황 열 마리를 해와 바다, 구름, 폭포, 바위, 오동나무, 대나무, 난초, 작약을 배경으로 담은 그림이다. 섬세한 기교와 화려한 채색에 빛나는 이 그림은 왼쪽에서 오른쪽으로 흐르는 구도가 매력적이다.

군학도 김은호. 열여섯 마리의 학과 달을 비롯해 바다와 하늘, 바위산과 계곡, 소나무와 대나무, 불로초, 작약을 잘 어울리게 구성해 놓았다. 대조전은 왕비의 궁전으로 왕비가 가운데 앉으면 양쪽으로 두 폭의 벽화가 늘어서 동쪽 그림의 해와 서쪽 그림의 달이 조화를 이루는 형상이다.

금강산 김규진. 앞선 시대에 그린 금강산 걸작들을 단숨에 뛰어넘어 20세기에 탄생한 새 금강산이라 하겠
치솟아오르는 구름과 거세찬 봉우리가 빚어낸 커다란 변화는 전체 화폭에 생명감을 주는 역할을 하고 있

이렇게 해서 김규진은 「금강산」과 「총석정」 두 폭을, 오일영과 이용우
는 대조전 동쪽 벽에 「봉황도」, 김은호는 대조전 서쪽 벽에 「군학도」, 노수
현은 경훈각 동쪽 벽에 「조일선관도(朝日仙觀圖)」, 이상범은 경훈각 서쪽
벽에 「삼선관파도(三仙觀波圖)」를 그렸다. 이 그림들은 벽에 그린 그림이
아니라 모두 비단 위에 그려 붙인 벽화다.

여섯 폭 벽화는 몰락 왕조의 마지막 불꽃처럼 아름답게 빛나고 있다. 스

총석정 김규진. 평범한 수직의 바위가 되풀이를 거듭하는 구도지만 오른쪽의 드센 변화가 화폭에 생명을
성과 높낮이의 변화는 율동감을 주고 있다. 그것이 지극히 섬세한 세부 묘사의 밑받침을 받아 낱낱이 살아

다. 일만이천봉이 모두 살아 있는 듯 현란한 느낌은 하나도 같지 않은 봉우리들의 형상 탓이겠다. 왼쪽의
으니 노대가의 타오르는 조형 감각이 놀랍다.

물셋의 이상범이 그린 「삼선도」와 스물하나의 노수현이 그린 「선관도」는 모두 스승 안중식에게 배운 그 기법 그대로인 데도 불구하고 놀라운 기량이 빚어내는 아름다움이 물씬 흐르고 있다. 이 작품들은 신선들의 세계를 그린 그림으로 마치 무너진 왕가의 꿈을 담고 있는 느낌이다.

스물넷의 오일영이 열여섯의 이용우를 데리고 그린 「봉황도」는 왕과 왕비를 뜻하는 봉과 황 열 마리를 해와 바다, 구름, 폭포, 바위, 오동나무,

불어넣고 있다. 대담한 구도로 얼핏 단순하기조차 하지만 막대기를 숱하게 겹쳐 세워 놓은 듯한 바위의 구
숨쉬는 듯한 느낌을 불러일으킨다. 하지만 배경의 가벼운 처리가 흠이다.

대나무, 난초, 작약을 배경으로 담은 그림이다. 섬세한 기교와 화려한 채색에 빛나는 이 그림은 왼쪽에서 오른쪽으로 흐르는 구도가 매력적이다.

맞은편에 있는 「군학도」는 스물여덟의 김은호가 그렸는데 열여섯 마리의 학과 달을 비롯해 바다와 하늘, 바위산과 계곡, 소나무와 대나무, 불로초, 작약을 잘 어울리게 구성해 놓았다. 대조전은 왕비의 궁전으로 왕비가 가운데 앉으면 양쪽으로 두 폭의 벽화가 늘어서 동쪽 그림의 해와 서쪽 그림의 달이 조화를 이루는 형상이다.

본래 임금의 잠자리를 위한 희정당은 순종 때부터 업무를 보는 건물로 쓰임새가 바뀌었다. 이곳 두 폭의 벽화는 모두 김규진이 그린 것으로 모든 벽화를 압도하는 최고의 걸작이라 하겠다. 쉰두 살 노대가의 기량이 무르익어 그 아름다움이 절정에 이르른 듯하다.

「총석정」은 배를 타고 스케치하여 한 화폭에 재구성한 그림이다. 평범한 수직의 바위가 되풀이를 거듭하는 구도지만 오른쪽의 드센 변화가 화폭에 생명을 불어넣고 있다. 대담한 구도로 얼핏 단순하기조차 하다. 하지만 막대기를 숱하게 겹쳐 세워 놓은 듯한 바위의 구성과 높낮이의 변화는 율동감을 주고 있다. 그것이 지극히 섬세한 세부 묘사의 밑받침을 받아 낱낱이 살아 숨쉬는 듯한 느낌을 불러일으킨다. 하지만 배경의 가벼운 처리가 흠이다.

맞은쪽의 「금강산」이야말로 이 시기 최대의 작품이라 해도 지나침 없는 작품이다. 빈틈없는 구도와 섬세하기 이를 데 없는 묘사가 일구어낸 이 작품은 앞선 시대에 그린 금강산 걸작들을 단숨에 뛰어넘어 20세기에 탄생한 새 금강산이라 하겠다. 일만이천봉이 모두 살아 있는 듯 현란한 느낌은 하나도 같지 않은 봉우리들의 형상 탓이겠다.

이러한 분위기를 마치 무늬를 도안하는 장식적 수법으로 이루어낸 것이니 이 또한 새로운 경지라 이를 만하다. 왼쪽의 치솟아오르는 구름과 거세찬 봉우리가 빚어낸 커다란 변화는 전체 화폭에 생명감을 주는 역할을

하고 있으니 노대가의 타오르는
조형 감각이 놀랍다.

　이들 벽화가 모여 있는 창덕궁
은 20세기 전반기 최고의 채색화
가 모여 있는 기교파의 전당이다.
김규진을 제외한 나머지 화가들
모두 젊은이들로 식민지 화단을
이끌 희망이었으며 실로 그들은
그 꿈을 이루어냈다.

복고의 매력,
정학수·허백련·오일영

　허백련, 오일영보다 선배로 이
도영과 동갑내기였던 정학수(丁
學秀, 1884년~?)는 지난날의 것
을 굳게 지켰다. 작품 「휴금방우
(携琴訪友)」는 섬세하고 부드러우
며 맑고 깔끔한 멋을 한껏 살리고
있다.

휴금방우 정학수. 비단에 채색, 150×58센
티미터, 1924년. 고전적인 구도와 기법을 잘
지킨 이 그림은 무척 아름답다. 삼단 구도
형식을 취하고 있고 가는붓을 꼼꼼히 써 정
교한 맛을 북돋운다. 국립현대미술관 소장.

사계 산수 10폭 병풍(부분) 허백련. 비단, 각 114×36센티미터. 깔끔하고 부드럽기 그지없는 분위기로 가득 차 있는 그림이다. 어느 계절이건 관계없이 전통적인 기법과 이미 형식화한 구도, 자연을 노래하는 화제 따위가 그렇다. 국립현대미술관 소장.

고전적인 구도와 기법을 잘 지키면서 어느 날엔가 거문고 켜 줄 벗이 오길 기다리는 꿈을 그린 이 그림은 무척이나 아름답다. 그림은 삼단 구도 형식을 취하고 있고 가는붓을 꼼꼼히 써 정교한 맛을 북돋운다. 자칫 산만하다 싶을 정도로 복잡한 화면이지만 먹과 채색을 적절히 운영해 전체를 장악하는 기량도 돋보인다.

그는 이 같은 형식에 깊이 빠져 있었는데 자신의 성격과 잘 맞아떨어졌던 모양이다. 나는 이 그림을 보면 따뜻함 같은 걸 느낀다. 물론 답답하고 아득해 옛추억이 아니라면 견디기 어려운 그런 느낌까지 함께 말이다.

물론 정학수는 가볍고 시원스런 산수화도 잘 그렸다. 젊은 날 허련의 산수화를 떠올리게 할 정도지만 여전히 탁 트인 느낌을 주진 않는다. 정학수는 형 정학교의 후광을 업고 있었지만 온화하고 고전적이며 성실한 화풍으로 높은 평가를 얻고 있었다. 서화미술회에 참가하지 않았고 또한 매우 어린 나이였음에도 서화협회 13인의 발기인에 낄 정도였다.

1915년부터 허백련은 일본과 조선을 오가며 떠돌았다. 하지만 허련 가문의 전통 및 일본 남화의 대가인 스승의 후광을 업고 전국 각지를 돌며 전람회를 여는 동안 중견의 자리를 굳혀 나갔다. 허백련은 대물림한 양식을 고스란히 되풀이했다.

1925년 무렵에 그린 「사계 산수」 열 폭 병풍은 깔끔하고 부드럽기 그지없는 분위기로 가득 차 있는 그림이다. 어느 계절이건 관계없이 전통적인 기법과 이미 형식화한 구도, 자연을 노래하는 화제 따위가 그렇다. 이 무렵 서울 화단에는 허백련처럼 지나간 시절의 낡은 양식을 붙잡고 있는 새 세대들은 드물었다. 가버린 시대를 그리워하는 추억의 노래처럼 허백련의 산수화는 낡은 양식이었다.

그럼에도 불구하고 그의 그림이 향촌(鄕村)에서 줄기차게 환영받을 수 있었던 이유는 식민지 조국을 살아가는 향촌 사족(士族)들의 가슴에 깔린 복고주의에 있었다. 낡은 양식의 산수화는 옛추억 속의 조국을 거세게 되

살려내는 힘이 있다. 전통의 힘이란 그런 것이다. 옛 유물 앞에서 느낄 수 있는 향기와도 같은 것이겠다.

　서울 화단에서 활동하는 새 세대로서 오일영만큼 굳건하게 복고의 길을 찾은 화가도 없을 것이다. 오일영의 삼촌이 당대 민족주의자인 오세창이었거니와 그에게 받은 영향 탓일지 모르겠다.

　석농(石農) 선생이란 사람의 예순 한 살을 기념해 그린「산수」는 앞세대의 형식화 경향 양식을 얼마나 완강하게 지키고 있는지 보여 주고 있다. 치솟아오르는 먼 산은 물론 가운데 절벽, 앞쪽의 불쑥 솟은 소나무 따위가 모두 지난날 추억일 뿐이다. 이처럼 낡은 양식을 1930년대까지 되풀이하는 화가의 고집도 놀랍지만 더욱 놀라운 것은 그림이 맑고 깨끗해 신선함을 뿌리고 있다는 사실이다.

산수　오일영. 비단에 담채, 123×37센티미터, 1930년대. 치솟아오르는 먼 산은 물론 가운데 절벽, 앞쪽의 불쑥 솟은 소나무 따위 구도가 모두 지난날 추억일 뿐이다. 이처럼 낡은 양식을 1930년대까지 되풀이하면서도 그림이 맑고 깨끗해 신선함을 뿌리고 있다. 개인 소장.

정학수의 섬세하고 차분한 양식이 아득함을 준다면 허백련의 양식은 부드러운 감각으로 친근감을 불러일으키고 오일영의 양식은 곱고 맑은 느낌으로 사람을 유혹한다. 이러한 매력은 세련된 기교에서 비롯하는 것이다. 하지만 더 중요한 것은 옛 시절을 자극하는 복고 감정에 기초한다는 점이다.

가난한 정신과 개성

새 세대들의 가난한 정신 세계는 밀려오는 새 양식을 비판할 힘을 갖추지 못하고 있었다. 그들은 서구와 일본 미술의 이념과 양식에 대해 넉넉한 태도를 취했다. 그들은 무엇이든 인정했다. 공존을 위한 타협이야말로, 시비를 가려 세력을 다툴 힘이 없던 이들에게 가장 편한 길이다.

새 세대들은 이미 자신감을 잃었고 힘있는 세력의 그림 세계를 부러워하며 본뜨기 시작했다. 공존의 타협 노선은 상대를 인정하고 자신을 지키는 것이 알맹이다.

공존의 타협 노선을 택한 많은 수묵 채색화가들은 다양해져 가는 화단의 여러 흐름 속에서 생존과 성장을 꾀하는 데 온 힘을 기울여 나갔다. 언론으로 말미암아 대중 노출이 보다 빨라졌고 공모전으로 말미암아 경쟁의 분위기가 보다 가속화되기 시작했다. 이것은 재능의 우위를 통해 경쟁에서 이기는 개인주의를 보다 강화시켰다. 1920년대 조선 수묵 채색화단을 지배한 이 개인주의야말로 몇십 년을 내려오던 형식화 경향의 전통을 뒤흔들어 놓았다.

그것은 식민성과 갈등하던 민족성을 단숨에 부숴 놓았다. 남은 것은 오직 개인의 기량에 따르는 개성뿐이었다. 일찍이 신감각주의를 추구하던 19세기 중엽 거장들이 개성과 순수성을 향해 나가던 혁신의 전통이 되살

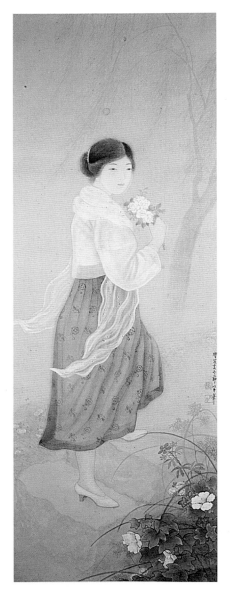

아났던 것이다.

서울 화단의 일급 화가들은 낡은 양식에 머무르지 않았다. 3·1민족 해방운동 뒤 빠르게 바뀌는 미술 문화 환경으로부터 자극받으면서 새로운 요구를 자기 것으로 만들어 가기 시작했다.

김은호의 요염, 이상범의 우울

김은호의 「응사(凝思)」는 소녀의 뒷모습을 그린 것으로 미인도의 전통을 잇고 있으나 18세기의 미인도와는 완연히 다른 모습이다.

발목을 드러낸 치마나 스카프 따위의 옷차림도 그렇지만 안개낀 듯 부드러운 화폭의 분위기가 다르다. 일본 몽롱파의 분위기와 닮아 그 영

응사 김은호. 비단에 채색, 130×40센티미터, 1923년. 소녀의 뒷모습을 그린 것으로 미인도의 전통을 잇고 있으나 18세기의 미인도와는 완연히 다른 모습이다. 발목을 드러낸 치마나 스카프 따위의 옷차림도 그렇지만 안개낀 듯 부드러운 화폭의 분위기가 다르다. 개인 소장.

향을 쉽게 짐작할 수 있다. 아무튼 휘날리는 스카프와 배경에 꿈결처럼 흩날리는 버드나무는 돌계단을 오르는 몸짓을 훨씬 드세차게 북돋운다. 마치 영화의 어떤 장면같은 느낌을 불러일으킨다. 이 매력 넘치는 그림은 당대 유한 계층의 취향을 비추고 있다. 김은호는 요염한 유혹을 좇는 취향을 만족시키기에 넉넉한 기량을 갖고 있었다. 더불어 그는 매력적인 화조화도 숱하게 그리고 있었다. 그의 화조화는 꿈꾸는 듯 아련하고 세련된 맛이 흐르고 있으니 지금 보아도 감탄이 절로 날 정도다.

김은호의 빼어난 기교는 그 무렵 이미 정평이 나 있었다. 바로 이같이 여인을 그린 그림들 탓이었던 모양이다. 하지만 그로 말미암아 뇌를 쓰지 않은 채 손으로만 힘을 쓴다는 비판도 받고 있었다. 조국의 운명을 덮어 두는 화가의 세계관을 꾸짖는 것일 게다. 하지만 그는 많은 제자들을 길렀고 그러한 기량과 세계관은 커다란 영향력을 행사했다.

이상범은 식민지 시대에 높은 이름을 떨치며 부드러운 삶을 산 화가였다. 어린 시절 불우함과 그늘진 성품이 지배하고 있는 그림 세계는 조용하기 이를 데 없는 농촌 풍경으로 드러나고 있다. 이상범도 서울 화단의 새 세대와 마찬가지로 양식의 동요를 맛보았다. 이미 1923년에 이상범, 변관식, 노수현 들은 풍경과 사람을 사실적으로 표현하고 있어 새 기분이 난다는 평가를 받았던 터였다.

1930년에 그린 대작 「잔추(殘秋)」는 먹을 자꾸 겹치면서 부드러운 윤곽과 느긋한 곡선을 만들어 나간 작품이다. 늦가을 적막한 농촌이 더할 나위 없이 음울해 보인다. 뒷산을 감싸고 도는 구름이 음침한 분위기를 틔워 주고 있긴 하지만 사람 없는 농촌 외딴집과 드문드문 서 있는 나무 따위가 어딘지 꿈속 같은 느낌을 준다.

이상범은 소재와 주제가 비좁은 화가였다. 늘 한결같은 붓질과 구도, 다를 바 없는 분위기를 되풀이했다. 이상범의 가난한 상상력은 멀리 여행을 다니지 못한 탓만이 아닐 게다.

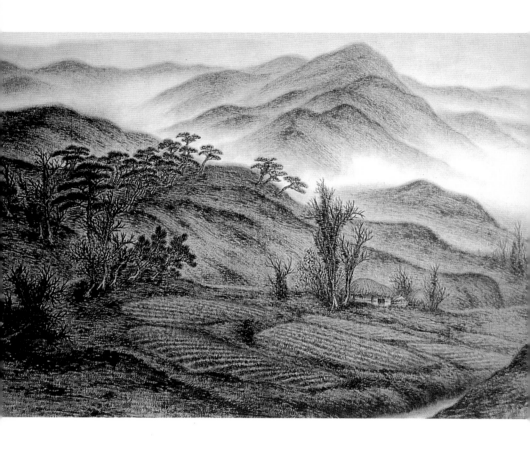

잔추 이상범. 종이에 담채, 146×214.5센티미터, 1930년. 먹을 자꾸 겹치면서 부드러운 윤곽과 느긋한 곡선을 만들어 나간 작품이다. 늦가을 적막한 농촌이 더할 나위 없이 음울해 보인다. 뒷산을 감싸고 도는 구름이 음울한 분위기를 틔워 주고 있긴 하지만 사람 없는 농촌 외딴집과 드문드문 서 있는 나무 따위가 어딘지 꿈속 같은 느낌을 준다. 개인소장.

아무튼 스산한 분위기 나는 이상범의 그림은 일본인 심사위원들 눈에 쏙 들어 조선미전에서 연속 열 번이나 특선에 뽑혔다. 조선 향토색의 모범 답안을 이상범의 양식에서 찾은 것이다. 더구나 일본 남화 따위의 영향을 받아 이상범 특유의 양식을 만들어 갔으니 일본인 심사위원들의 높은 평가를 받지 못할 이유가 없었겠다.

고통과 불안에 휩싸인 식민지 생활 감정을 화폭에 채우는 한편 그것을 몽롱한 꿈의 세계로 뒤덮어 버리는 이상범의 그림 세계는 얼핏 쓸쓸한 서정시를 떠올리게 한다. 바로 그 우울함은 절망과 패배주의에 가까운 것이다. 일본인 심사위원들은 조선인 화가의 그것을 보며 깊은 감격에 몸서리치는 기쁨을 맛보았을지 모른다.

사람들은 예술에서 휴식을 기대한다. 이상범의 그림 세계가 상징과 사실의 혼혈처럼 애매하고, 절망과 패배로 가득 차 있는 우울한 서정시요, 단조롭기 짝이 없어 권태로운 것이라는 사실은 두말할 나위 없다. 그러므로 꿈결 같은 몽롱함을 즐기려는 이에게 더할 나위 없는 안식처일 것이다.

마지막 기운생동, 변관식

변관식은 1920년대에 별다른 특성 없이 앞시대의 형식화 경향을 되풀이하면서 서울을 떠나 사방을 떠돌아다녔다. 변관식은 드센 성격을 방랑으로 달래면서 붓을 놓지 않았다. 그는 화폭을 곱게 다듬으려 힘을 쓰지 않았다. 대상을 과장하고 붓놀림을 대담히 했다. 나아가 여러 각도의 시점 활용 따위로 활달하고 개성에 넘치는 화폭을 발전시켜 나갔다.

1939년에 그린 대작 「강촌 유거(江村幽居)」는 우리 국토를 종횡무진으로 떠돌면서 얻은 정서를 자신의 활달한 성격에 겹쳐 놓은 걸작이다. 농촌 위로 산과 강이 펼쳐져 있는 이 걸작은 세부의 거친 붓질과 시야를 움직이

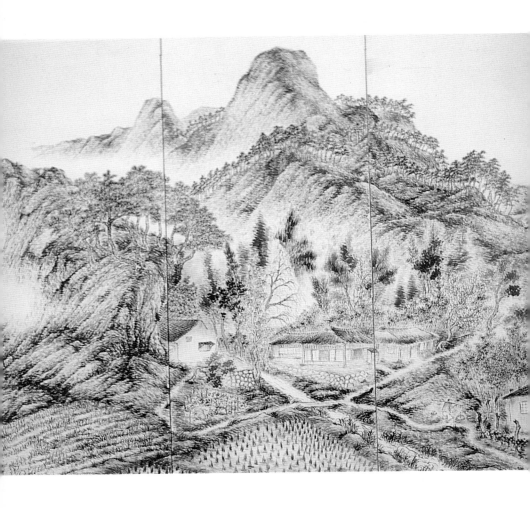

강촌 유거(부분) 변관식. 종이에 담채, 135×354센티미터, 1939년. 우리 국토를 종횡무진으로 떠돌면서 얻은 정서를 자신의 활달한 성격에 겹쳐 놓은 걸작이다. 농촌 위로 산과 강이 펼쳐져 있는 이 걸작은 세부의 거친 붓질과 시야를 움직이되 전체를 하나의 덩어리로 형상화했다. 특히 구도에서 되풀이를 거듭하는 사선의 흐름이 꿈틀댐에 따라 화폭 전체의 분위기를 들뜨게 만들고 있다. 호암미술관 소장.

되 전체를 하나의 덩어리로 형상화했다. 특히 구도에서 되풀이를 거듭하는 사선의 흐름이 꿈틀댐에 따라 화폭 전체의 분위기를 들뜨게 만들고 있다. 막힘 없는 그의 붓놀림은 활동운화가 무엇인지, 기운생동이 어떻게 이루어지는지 잘 보여 주고 있다.

젊은 날 변관식은 서울 화단의 새 세대들이 그러했듯 형식화 경향과 서양과 일본 그림의 영향 사이를 오갔다. 이 같은 동요는 그 시대의 삶에 비쳐 자연스러운 것이었다.

천재는 동요가 낳는 불안을 견뎌내면서 솟아난다. 변관식은 때로 자신이 살아가는 세계의 동요와 불안을 화폭에 끌어들였다. 동요와 불안을 자신의 억센 개성으로 화폭 곳곳에 잠재우며 드세찬 힘이 꿈틀대는 형상을 만들었던 것이다.

변관식의 그림이 거센 분위기를 뿜어내는 것은 모두 그러한 정신과 감정에서 비롯하는 것이다. 이처럼 변관식의 기운생동과 활동운화는 다른 서울 화단의 화가들과 달리 식민지의 쓸쓸함과 무기력한 생활 감정을 이겨 나가는 힘이었다.

어떤 이는 그것을 식민지 민중의 정신을 반영하는 것이라고도 말한다. 하지만 그런 정신은 추상적인 것이요, 현실 의식을 찾을 만큼 구체적인 소재를 취하진 않았으니 보는 사람이 식민지 시대의 긴장감으로 받아들일 뿐이다.

굳이 시대 정신과 현실 의식을 새겼다고 우기지 않더라도 그 거센 분위기야말로 우울이나 패배와 다른, 불안과 동요를 맛보면서 예술 의욕과 투지를 불태우는 가운데 솟아나는 것임을 느끼기는 어렵지 않다.

변관식의 거센 기운생동, 활동운화는 근대 수묵 채색화의 마지막을 장식하는 화려한 불꽃이다. 들끓는 조희룡과 혁명적인 김수철의 조형 감각에서 시작한 근대 수묵화는 폭발하는 변관식의 뜨거운 몸부림으로 절정에 도달했다.

근대의 끝, 이용우·이영일

이용우는 일찍이 몽롱한 꿈의 세계를 연출하는가 하면 풍경을 완연한 사실 묘사로 처리하는 따위의 폭을 보인 화가였다. 그는 1928년 무렵 쓴 글에서 그림에서 무슨 동서고금을 나누느냐고 되물으면서 그림이란 어떤 평면에 자리잡아 나타난 아름다움이라고 주장했다.

그런 주장을 뒷받침하듯 그는 자신의 작품 제목을 「제7작품」이라고 붙이는 실험도 했다. 계곡에 자리한 암석과 급류를 제목만큼이나 대담하게 그린 작품이다.

1940년 무렵에 그린 대작 「시골 풍경」은 동요하던 이용우가 어떤 식으로 조형 실험을 했는지 잘 보여 주는 작품이다. 활달함이 덜하고 색채가 익어 있지 않다는 흠에도 불구하고 화면 양쪽으로 나눈 구도는 트인 상상력 없이 이루어지기 힘든 것이다.

게다가 꼼꼼하기 짝이 없는 세부 묘사와 전체를 하나로 통일하기 위한 노력이 조화를 이루어 안정감을 주고 있다. 먹과 다른 색이 썩 조화롭지 않아 서로 튕겨내는 부조화에도 불구하고 ㄹ자 구도를 써서 서로 견제하는 힘을 절묘하게 잡아 준 것은 놀라운 능력이다.

이 작품은 수묵 채색화가 바야흐로 근대를 끝내고 현대로 나가는 전환점에 섰음을 알려 준다. 자신의 말대로 그림이란 동양과 서양이 없는 똑같은 아름다움이라는 사실을 몸소 보여 준 것이다. 그 살아 있는 예가 이영일(李英一, 1904년~?)의 작품 「시골 소녀」다.

1928년의 대작 「시골 소녀」는 화제를 낳은 작품이다. 당대의 문학 이론가 임화(林和)가 이 작품의 소녀를 부유한 가정의 아이들이라고 분석하고 이영일이 부르주아적 유희 본능에 빠져 있다고 지적했다. 이영일은 아버지가 친일 고위 관료였으며 어머니는 일본 귀족 출신이었다. 임화의 지적만큼 이 작품은 꿈결같이 향긋하다.

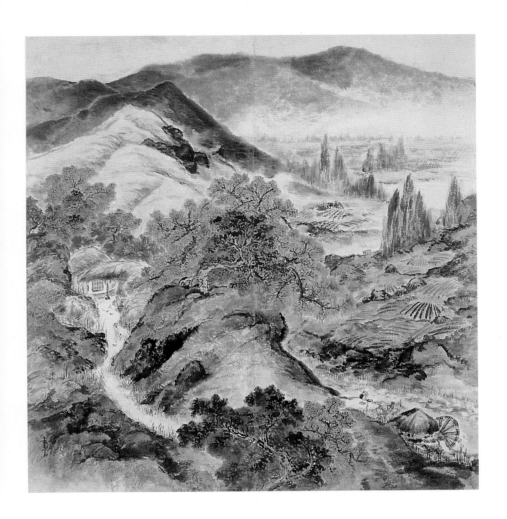

시골 풍경 이용우. 종이에 담채, 122×116센티미터, 1940년대. 꼼꼼하기 짝이 없는 세부 묘사와 전체를 하나로 통일하기 위한 노력이 조화를 이루어 안정감을 주고 있다. 먹과 다른 색이 썩 조화롭지 않아 서로 튕겨내는 부조화에도 불구하고 ㄹ자 구도를 써서 서로 견제하는 힘을 절묘하게 잡아 준 것은 놀라운 능력이다. 호암미술관 소장.

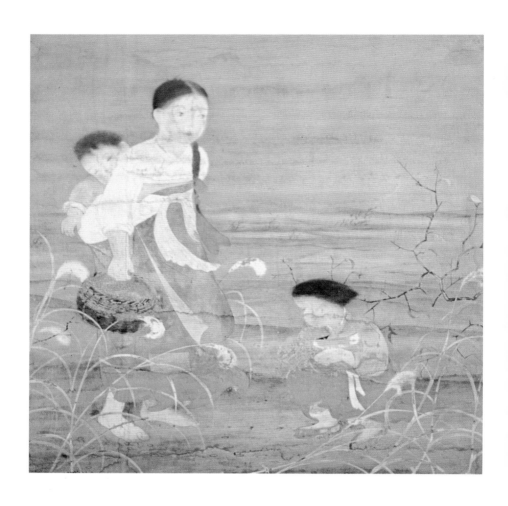

시골 소녀 이영일. 비단에 채색, 151×141센티미터, 1928년. 김은호의 미인도와 다르지만 요염한 미의식에서 버금간다. 아득한 배경이 그렇거니와 무대 장치 같은 느낌을 풍기는 색채 따위가 그렇다. 흩날리는 옷자락이 자연스러워 화면에 생기를 불어넣고 있으니 화가의 기량을 넉넉히 알 수 있다. 단조로운 삼각 구도를 흐트러 놓는 갈대 따위의 엉성함 또한 잘 계산된 것이다. 국립현대미술관 소장.

이 작품은 김은호의 미인도와 다르지만 요염한 미의식에서 버금간다. 아득한 배경이 그렇거니와 무대 장치 같은 느낌을 풍기는 색채 따위가 그렇다. 흩날리는 옷자락이 자연스러워 화면에 생기를 불어넣고 있으니 화가의 기량을 넉넉히 알 수 있다. 단조로운 삼각 구도를 흐트러 놓는 갈대 따위의 엉성함 또한 잘 계산된 것이다. 아무튼 왼쪽 화면을 차지하고 서 있는 어여쁜 소녀는 환하게 빛나고 업힌 꼬마와 쭈그려 앉은 어린 소녀 또한 귀여움 가득하다.

이영일은 일찍이 일본에서 그림을 배웠고 따라서 그는 앞선 시대의 형식과 전통에 묶이지 않았다. 자신이 보고 느끼는 대상을 화폭에 옮겨 변형하는 조형 의식을 구사함에 있어 보다 자유로울 수 있었던 것이다.

수묵 채색화의 운명

1904년에 네 명의 화가가 나란히 태어났다. 이응노, 박생광, 이석호(李碩鎬, 1904~1971년), 이영일이다. 아무튼 네 명의 동갑내기 화가 가운데 이석호만 빼고 모두 일본에서 그림을 배웠고 박생광의 활동 무대는 거의 일본이었다. 이응노 또한 생애 후반기를 유럽에서 보냈고 이석호는 전후 월북했으며 이영일은 일찍 붓을 꺾고 화단을 떠났다. 이들 네 명의 변화무쌍한 삶은 식민지와 전쟁 그리고 분단의 세월을 거울처럼 비추는 것이다.

그들보다 꼭 10년 늦게 태어난 정종녀(鄭鍾汝, 1914~1984년)도 그들에 못지않다. 정종녀는 월북해 이석호와 더불어 북한 화단에서 영광을 누리다 세상을 떠났으며 이응노는 남과 북에서 모두 높이 평가를 받는 드문 복을 누렸고 박생광은 살아 생전 일본 채색화를 한다 해서 못내 대접받지 못하다가 생애 말년의 눈부신 전환으로 높은 찬양을 한몸에 안고 세상을 떠나갔다.

한편 변관식과 이상범은 1970년대까지 활동하면서 나란히 독자적인 양식을 밀고 나가 거장이란 이름을 얻었다. 더불어 이상범과 김은호, 허백련은 여러 제자들을 길러냈다. 그들이 전쟁 뒤 남한 수묵 채색화단을 주름잡았다.

식민지 체제 안에서 새 세대들이 보여 준 그림 내용과 형식은 크게 두 가지였다. 하나는 전통을 대물림하는 복고파 흐름이며 다른 하나는 동요하는 형식의 불안한 모색을 통한 개성파 흐름이다. 물론 이들 두 흐름 모두 식민지 최고의 시대 정신이랄 수 있는 민족성을 온전히 얻지 못했다. 그러나 끝없는 창작으로 가난한 세계관을 채워 나갔고 거기서 점차 독창적인 이념과 양식을 일구어 나갔다.

보고 읽을 만한 책

　이 책에서 다루고 있는 수묵 채색화 작품을 만날 수 있는 으뜸가는 길이야 소장처를 통해 관람하는 것일 게다. 하지만 만만한 일이 아니다. 많은 작품이 개인 것이고 허락받기가 그렇게 간단치 않다. 따라서 사진 도판이 빼어난 화집을 구해 보는 게 지름길이다. 물론 원래 그림과 다르다는 사실도 새겨둘 일이다.

　계간미술이 만든 '한국의 미' 시리즈가 있다. 이 시리즈는 스물네 권인데 모두 다 볼 필요는 없다. 필요한 것만 고를 일이다. 근대 수묵 채색화를 담고 있는 책은 시리즈 12번 『산수화』 하편과 18번 『화조 사군자』 및 20번 『인물화』 세 권이다. 이들 세 권은 조희룡부터 안중식, 채용신까지 다루고 있다. 그리고 8번 『민화』와 16번 『조선불화』도 19세기까지의 작품들을 싣고 있다. 특히 이 시리즈는 책마다 관련 논문 몇 편과 자상한 도판 해설이 있어 이해를 돕고 있다. 하지만 이 시리즈는 20세기 전반기의 작품을 거의 다루고 있지 않다.

　학고재화랑에서 같은 제목으로 1989년에 연 전람회 도록 『구한말의 그림』은 원색 도판이 빼어나진 않으나 작품 해설과 논문이 19세기 후반기 화단을 이해하는 데 많은 도움을 준다.

근대 시기만을 다룬 화집으로는 『한국 근대회화 백년 1850~1950』이 있다. 이 책은 국립중앙박물관이 1987년에 같은 제목의 전람회를 하면서 만든 것인데 절판되어 지금 구할 길이 없다. 대신 같은 시기를 대상으로 삼은 『한국 근대회화 명품』이 있다. 이 책은 국립광주박물관이 1995년에 연 같은 제목의 전람회 도록으로 만든 것이다. 앞 책과 같은 시기를 다루고 있으며 논문과 해설에 작가 약력, 연표까지 싣고 있어 근대 수묵 채색화 감상에 커다란 도움을 준다.

주로 20세기 작품을 대상으로 삼은 화집은 두 가지를 들 수 있다. 첫째, 금성출판사가 만든 '한국 근대회화 선집' 시리즈가 있다. 이 시리즈는 근대미술사학자 이구열(李龜烈) 선생 책임 아래 만든 것으로 깔끔한 맛이 돋보인다. 시리즈 1번 『안중식』과 2번 『조석진/김규진』을 비롯해 『김은호』, 『이상범』, 『노수현/이용우』, 『변관식』, 『허백련/허건』까지 해당된다. 책마다 논문과 도판 해설, 작가 연보가 있으며 관련 사진 도판들이 있어 작가를 둘러싼 상황을 짐작하는 데 큰 도움을 준다. 그러나 낱권으로 팔지 않기 때문에 모두 스물일곱 권 가격이 만만치 않다.

그리고 윤범모(尹凡牟) 교수가 엮은 『한국 근대미술의 한국성』(가나아트)은 도판과 문헌을 비슷한 양으로 꾸며 놓은 책이다. 엮은이의 총설과 참고 문헌 목록 그리고 몇 명의 근대 미술 연구자들이 나선 장문의 토론이 실려 있어 근대 미술에 대한 이해와 감상에 중요한 저술이다.

다음, 읽기 위주의 책으로는 이동주 선생이 지은 『우리 옛그림의 아름다움』(시공사)을 첫손꼽을 만하다. 1989년에 선생이 어떤 강좌에서 강의한 것을 묶어 놓은 것으로 지은이의 뛰어난 감식안을 맛볼 수 있는 즐거움을 안겨 줄 것이다. 또 안휘준(安輝濬) 교수의 『한국 회화의 전통』(문예출판사)도 우리 그림을 폭넓게 이해할 수 있도록 도와 준다. 이태호(李泰浩) 교수의 『조선 후기 회화의 사실정신』(학고재) 또한 사실주의를 힘주어 말하는 지은이의 눈길 탓에 흥미로울 것이다.

하지만 이 저술들은 19세기 후반기와 20세기 전반기를 대상으로 하고 있지 않으므로 사실은 그 시기를 맛보는 데 참고 도서인 셈이다. 김정희 교수의 『조선시대 지장시왕도 연구』(일지사)와 이태호 교수의 『풍속화』(대원사) 또한 19세기 해당 분야의 그림을 다루고 있다. 그리고 서울대 대학원 석사학위 논문인 이수미 씨의 「조희룡 회화의 연구」는 19세기 그림을 헤아리는 데 무척 좋은 글이다.

간송미술관 부설 한국민족미술연구소에서 내는 『간송문화(澗松文華)』는 우리 옛 그림을 다루고 있는데 1996년까지 50권을 냈다. 그 가운데 일부가 근대 수묵 채색화 분야를 다루고 있으며 대부분 흑백 도판이지만 함께 실어 놓은 글들이 이해에 도움을 주고 있다.

이경성 선생의 『한국 근대미술 연구』(동화출판공사)와 이구열 선생의 『근대 한국미술사의 연구』(미진사), 김윤수 교수의 『한국 현대회화사』(한국일보사), 윤범모 교수의 『한국 현대미술 백년』(현암사)은 모두 20세기 전반기 미술을 여러 각도에서 헤아리게끔 도움을 주는 저술들이다. 그 가운데 이구열 선생이 지은 책만 빼고 모두 절판되어 구하기 힘든데 윤범모 교수가 지은 책은 원색 도판을 빼고 『한국 근대미술의 형성』(미진사)이란 이름으로 다시 나왔다.

수묵 채색화를 통사로 다룬 책은 이구열 선생이 지은 책 『근대 한국화의 흐름』(미진사)이 유일하다. 이 책은 18세기부터 수묵 채색화의 흐름을 다루고 있으므로 근대의 모든 시기를 품고 있는 셈이다.

더불어 대원사의 '빛깔있는 책들' 시리즈 가운데 한정희 교수의 『중국화 감상법』이 곁에서 우리 근대 미술 감상에 도움을 줄 것이다. 중국 그림을 빗대 볼 수 있는 즐거움을 줄 것이며 이 책에서 부족한 여러 가지를 얻을 수 있을 것이다.

빛깔있는 책들 401-10
근대 수묵 채색화 감상법

글	—최 열
사진	—최 열
발행인	—김남석
발행처	—주식회사 대원사
편집	—김정옥이사
디자인	—최은미
기획	—김민서

첫판 1쇄 —1996년 11월 30일 발행
첫판 4쇄 —2019년 12월 30일 발행

주식회사 대원사
우편번호/06342
서울 강남구 양재대로 55길 37
전화번호/(02) 757-6717~9
팩시밀리/(02) 775-8043
등록번호/제 3-191호

이 책의 저작권은 주식회사 대원사에
있습니다. 이 책에 실린 글과 그림은,
글로 적힌 주식회사 대원사의 동의가
없이는 아무도 이용하실 수 없습니다.
잘못된 책은 책방에서 바꿔 드립니다.

책값/8500원

© Daewonsa Publishing Co., Ltd.
Printed in Korea(1996)

ISBN 89-369-0191-5 00650

빛깔있는 책들